큐레이터 송한나의
**그림 사는 이야기**

큐레이터 송한나의

그림
사는
이야기

## 프롤로그

"미술을 처음 접하는데 어디서부터 시작해야 할지 모르겠어요."

큐레이터로 활동하면서 가장 많이 듣는 질문 중 하나이다. 사실 나도 같은 질문을 스스로에게 한 적이 있었다. 큐레이터라고 하면 대다수 사람들이 미술사를 전공했으리라고 예상하지만, 나는 실내건축학, 디자인학, 큐레이터학을 전공하였다. 어려서부터 박물관에서 일하는 것을 꿈으로 삼았던 나는 그 꿈을 채워가는 과정에서 박물관의 한 주제가 되는 콘텐츠보다, 그 콘텐츠를 담는 공간과 그 공간에서 전시를 보며 관람객들이 나누는 대화에서 내 꿈이 이루어진다는 것을 깨달았다.

공간을 이해해야 그 안의 사물을 이해하고 그것을 바라보는 사람을 이해할 수 있다는 믿음으로 실내건축학을 전공하며 다양한 공간을 경험했고, 환경디자인학에서 박물관학을

전공하며 공간과 전시의 관계를 탐색할 수 있었고, 큐레이터학 박사 연구를 하며 관람객들의 대화 속에서 전시의 진정한 의미를 깨달을 수 있었다.

그 후 나는 교육의 관점에서 국내의 건축가 박물관, 지역의 역사관, 국악 명장의 전시관을 기획부터 설계까지 진행했고 한 대기업에서는 마케팅의 관점에서 전시를 기획하기도 했다. 팬데믹으로 박물관을 찾아가기 힘들던 시기에는 집에서 쉽게 만날 수 있는 박물관 키트를 제작하는 등 다양한 주제의 전시를 기획하고 공간을 지어냈다.

수많은 주제의 전시를 기획하며 가장 많이 다루게 되는 콘텐츠는 단연코 미술이다. 하지만 나에게 미술은 학과 과정에서 스치듯 다루었던 하나의 과목이었을 뿐, 미술사를 전공한 다른 큐레이터들과는 차이가 있다. 그렇기에 미술품을 전시할 때는 더욱 치열한 연구와 고민을 거듭하였고 다양한 주제의 미술 전시와 관람객들의 반응을 여러 해 경험하며 내가 깨달은 것은 미술은 사람을 알아가는 과정과 매우 흡사하다는 점이었다.

처음 보는 사람에게 호감을 느껴 대화를 나누다 보면 첫 감정처럼 좋은 기억과 인연으로 남는 사람이 있는 반면, 알고 보니 나와는 맞지 않는 사람도 있고, 오히려 첫인상이 좋

지 않았던 사람이 막상 친해지면 진국일 때도 있다.

미술도 마찬가지이다. 상대를 알아가는 과정처럼 바라본 작품 뒤에 가려져 있던 작가가 살았던 이야기, 작가가 작업을 하며 취했을 행위와 태도, 작품에서 배어 나오는 기억, 인생, 경험에 대한 이야기를 듣다 보면 나와 친해지는 작품도 있고 아무리 유명한 작품이라도 나와 맞지 않는 작품이 있기도 하다.

정보와 전시의 과잉 시대 속에서 나는 미술에 대한 지식이 아니라 그림을 만나고 대화를 나눠보며 일상을 살아가는 이야기, 일상 속에서 작품을 소장할 때 도움이 될 만한 그림을 사는 이야기를 전하고자 한다.

《그림 사는 이야기》에는 작품과 작가를 처음 만나고 그들의 이야기를 들으며 나의 경험을 반추함으로써 작품이 삶속에 들어오는 과정을 담았다. 이 책을 통해 당신의 경험도 함께 떠올리고 그들과 함께 사는 일상을 기대해본다.

2024년

송한나

# 차 례

경계와 비경계 사이의 반전

# 조지 몰튼-클락

George Morton-Clark

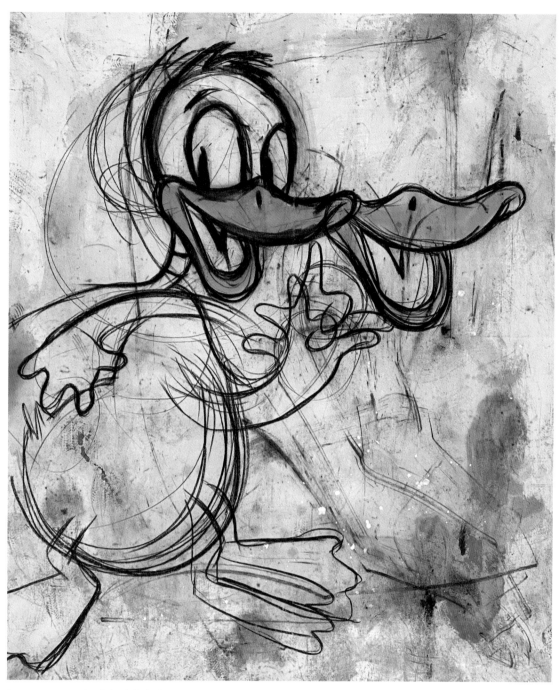

〈Outsider Cliffhnger〉, 캔버스에 유화, 아크릴 그리고 목탄 ⓒGeorge Morton–Clark

# 밟는 그림

초등학교 입학하기 이전, 질문 폭격기였던 나에게 일일이 대응하는 데 한계를 느낀 부모님은 박물관을 데리고 다니며 스스로 답을 찾게끔 하였다. 박물관 진열장 속의 물건을 직접 만져볼 수 있는 직업이 큐레이터라는 사실을 알게 된 이후로 현재까지 20여 년이 넘는 시간 동안 큐레이터 활동을 하며, 한때 내가 역사와 예술을 사랑하는 애호가인지, 아니면 직업 때문에 애호가가 된 것인지 진지하게 고민한 적이 있었다.

언제부터인가 작품을 볼 때 오롯이 감상자로서 경험하는 것이 아니라 직업병처럼 작가와 작품을 분석하고 평가하며 전시 환경은 어떤지, 작품은 제대로 설치되었는지, 전시 설명은 잘 정리가 되었는지를 먼저 보는 내 모습을 발견하였기 때문이다.

웬만한 미술관과 갤러리에서 반복적으로 만나는 유명 작가들의 작품에 지친 나머지 큐레이터를 꿈꾸며 가졌던 예술에 대한 설렘이 사라져버렸다고 생각할 무렵, 아주 오랜만에 나를 멈춰 세운 존재가 있었다. 눈에 밟히는 그림, 업계에서는 속칭 '밟는 그림'이라고 하는 작품을 만난 것이다.

각종 미술사학 관점에서 연구하듯 바라봤던 큐레이터의

시선이 아닌, 감상자로서의 강한 호기심을 불러일으키는 신비한 아우라를 풍기며 나를 멈춰 세운 작품. 지금은 세계적인 아티스트로 자리잡으며 컬렉터들이 가장 사랑하는 작가로 꼽는 조지 몰튼-클락의 그림이었다. 그의 작품을 처음 만난 후 더 이상 나 자신과 직업을 굳이 구분하지 않게 되었다. 어쩌면 나는 자만했던 것 같다. 예술에서조차 명확한 답을 내리려고 했다. 그러나 그의 거친 선들의 경계와 비경계 앞에서만은 한없이 나를 되돌아보게 되었다.

## 랑데부 rendez-vous

조지 몰튼-클락의 작품을 접했을 때 가장 먼저 떠오른 단어는 '랑데부'였다. 랑데부는 인공위성이나 우주선이 한 공간에서 만나는 현상으로, 철저한 계획 속에서 궤도를 따라 움직이는 것처럼 보이지만 실은 무수한 변수를 머금은 채 유영한다.

처음 그의 작품을 마주할 때 우리는 익숙함을 만난다. 미키 마우스, 도덜드 덕, 스누피 등 친숙한 캐릭터가 어린 시절을 소환한다. 하지만 반가움도 찰나, 곧 우리의 동공과 사고

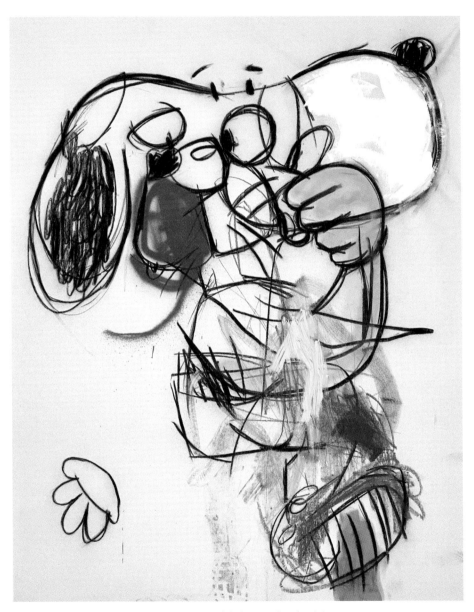

〈Lemon, Cherry Punch〉, 캔버스에 유화, 목탄, 스프레이 페인트 그리고 아크릴 ⓒGeorge Morton-Clark

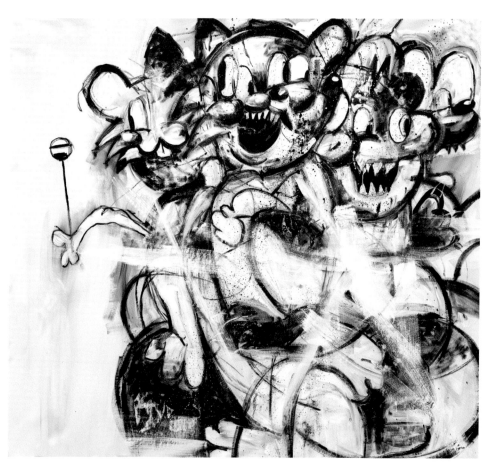

〈Lolly Shop〉 캔버스에 유화와 아크릴 ⓒGeorge Morton-Clark

가 흔들린다. 분명히 내가 아는 캐릭터인데 선은 불명확하게 겹쳐지고 반복되며 알 수 없는 다른 생명체의 모습이 보이기도 하더니 마침내 처음 보았던 그 캐릭터가 맞는지 재차 작품을 들여다보게 된다.

익숙함과 불편함 사이의 오묘한 경험을 전달하는 것이 바로 조지 몰튼-클락의 영리한 미끼이자 작품의 가장 큰 매력이기도 하다. 그는 전 세계 모든 사람에게 익숙한 만화 캐릭터를 통해 관람자와 즉각적인 유대감을 쌓는다. 그리고 곧 모호하고 추상적인 선, 과장 혹은 왜곡된 캐릭터의 변형과 화려한 색상으로 혼란함과 불편함을 느끼게 하여 궁금증을 불러일으키고 상상력을 자극한다. 아트 컬렉터이자 비평가로 유명한 롤프 라우터<sup>Rolf Lauter</sup>가 그의 작품을 "인간 존재의 고통과 극한의 심리를 비추는 거울"이라며 극찬한 이유이기도 하다.

영국에서 태어나 애니메이션을 전공한 후 그 영감에 기반한 아티스트로 활동을 시작한 작가의 배경이 고스란히 나타나는 그의 작품은 사고의 완성과 미완성의 경계 속에서 관람자의 상상력이 더해지며 독창적인 반전을 만들어간다. 그는 직접 보고 그리는 포토그래픽한 회화가 아니라, 기억 속에 있는 캐릭터의 생동감 넘치는 에너지를 담아낸다. 그 에

너지가 영화, 음악, 여행에서 얻은 영감과 만나 추상적인 요소가 보다 형태적인 면모로 갖춰지며, 마침내 새로운 표현주의Expressionist 장르를 개척함과 동시에 작품이 완성된다.

작품의 깊이를 충분히 느끼기 위해서는 조지 몰튼-클락이 무엇을 그리려고 했는지, 숨겨진 의미와 비밀은 무엇일지 심오하게 고민하는 것보다, 작품 전체에서 뿜어내는 호기심 가득한 경험을 날 것으로 느껴보길 바란다. 나아가 마치 각도에 따라 다른 이미지가 나타나는 렌티큘러Lenticular를 보듯 캔버스 주변을 서성이며 비어 있는 곳을 상상력으로 채우고, 이미 그려진 것은 선입견에서 벗어난 새로운 그림으로 인식해보는 작품 감상 연습을 시도해보길 추천한다.

## 낙서의 미학,
## 조지 몰튼-클락의 크로키

오늘날과는 비교할 바가 안 되겠지만, 내가 초등학교를 다닐 무렵에도 주변에 학원 서너 곳은 다니는 친구들이 꽤 있었다. 대개 수학, 영어, 그리고 미술학원을 다녔던 듯하다. 어렸을 적 호되게 아팠기 때문에 부모님은 내가 그저 살아주기

〈One Champagne Line Girl〉, 캔버스에 유화, 아크릴, 목탄, 파스텔 그리고 스프레이 페인트 ⓒGeorge Morton-Clark

⟨In A While Crocodile⟩, 캔버스에 유화와 아크릴 ⓒGeorge Morton-Clark

만을 바라는 마음으로 컨디션이 괜찮을 때마다 박물관을 데리고 다니며 세상을 경험하게 해주었고, 좋아하는 로봇과 라디오를 마음껏 만들어볼 수 있도록 단골 문방구 사장님께 부탁해 문방구의 모든 재료를 후불제로 이용할 수 있게 해주었다. 친구들은 학원을 다니지 않는 나를 부러워했고 나 역시 지루해 보이는 학원에는 큰 흥미가 없었지만, 수수깡과 반짝이 풀 등을 동원한 다채로운 재료로 그린 화려한 그림들을 자랑하는 미술 학원 친구들만큼은 꽤 부러웠다. 특히, 마치 실물처럼 똑같이 그리는 친구들의 소질이 부러워 나도 같은 사물을 두고 열심히 그려보려 노력하였지만 어디서부터 어떻게 그려야 할지 엄두가 나지 않아 포기하곤 했다. 그래도 무언가를 끄적거리는 것을 좋아했기에 의미 없는 점과 선들을 이어 알 수 없는 형태들과 아무도 알아볼 수 없는 나만의 상상 속 친구들을 그려보기도 했다. 되돌아보면 사실은 그림을 못 그린다는 것이 탄로날까봐 낙서 뒤에 나를 숨겼던 것 같다.

오랜만에 '밟는 그림'을 만나 한껏 들뜬 나는 지인들에게 몰튼-클락의 작품을 소개하고 자랑했는데, 신기하게도 모두 똑같은 반응을 보였다. "어? 낙서 같은데?" 현재 세계적인 옥션 하우스와 아트페어에서 최고가를 기록하며 블루칩 아티

스트 반열에 오른 그의 그림을 두고 한갓 낙서라니! 하지만 정답이다. 조지 몰튼-클락의 작품은 낙서이다. 낙서는 계획하지 않고 즉흥적으로 그려내는 그림이다. 그는 미리 밑그림을 그리거나 무엇을 어떻게 그릴지, 완성된 모습은 어떠할지 준비하지 않고 작품을 그릴 당시 떠오르는 영감과 이미지를 즉흥적으로 캔버스에 담아낸다. 이처럼 최초의 구성을 생각나는 대로 그린 소묘를 '크로키'라고 한다. 크로키의 매력은 캔버스에서 처음 그 생명을 얻고 날것 그대로를 생생하게 숨 쉬게 한다는 점이다.

짧은 순간에 떠오르는 생각을 재빨리 포착하여 작업하는 것은 몰튼-클락의 시그니처이다. 즉흥적으로 그리는 과정에서 그만의 장난기와 과감함이 더해지며 감상자를 이끄는 매력적인 에너지를 뿜어낸다. 그는 순간의 느낌과 판단에 따라 움직임을 기록하고, 다양성과 새로움을 창작의 원동력으로 삼는다. 자신의 유년시절의 추억, 때로는 행복하고 때로는 불편했던 일상 속 경험들을 비정형적인 거친 선과 과감한 색채로 무한한 기억과 상상력의 모호한 경계 사이를 구현하여 감상자를 압도시킨다. 몰튼-클락이 큰 캔버스에만 작업하는 이유 역시 호기심과 혼란스러움이 공존하는 그의 세계 속에 우리를 끌어들이고 몰입시키기 위함이다.

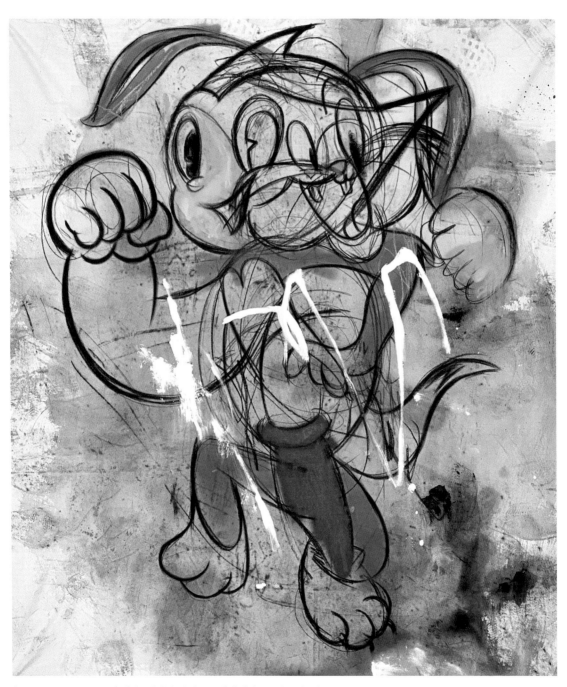

〈God Is Sitting On Spring〉,캔버스에 유화, 목탄, 스프레이 페인트 그리고 아크릴 ⓒGeorge Morton-Clark

"도통 들여다봐도 알 수 없는 것이 바로 현대미술이다"라는 푸념도 있지만, 그래도 참을성 있게 들여다보면 미술은 결국 사람의 손에서 탄생한다. 같은 음식이라도 사람의 손맛에 따라 달라지듯이 미술도 본인의 생각을 어떤 손길로 표현하는지에 따라 전달되는 감상의 여백과 작품의 깊이, 아우라가 달라진다. 그래서 나는 몰튼-클락의 낙서에 '미학'이라는 의미를 강조하여 담고 싶다. 그림을 그리는 가장 원초적인 시작의 낙서를 '못 그린 그림'이 아닌 수많은 사람들을 저마다의 상상과 생각 속으로 빠져들게 하는 예술로 승화시켰기 때문이다.

〈Bird Up〉, 캔버스에 유화, 아크릴 그리고 스프레이 페인트 ⓒGeorge Morton-Clark

# 유니크 워크<sup>Unique Work</sup>

✳

작품을 구분할 때, 크게 '유니크 워크'와 '에디션'으로 나눈다. 유니크 워크는 세상에 단 하나밖에 없는 작품이라는 의미로, 에디션을 제작하지 않은 단 하나의 회화, 조각, 설치 예술 등을 포함한다. 작가의 단 하나뿐인 작품이라는 점에서 유니크 워크는 개인 소장의 가치는 물론 희소성을 지니기 때문에 아트테크의 관점에서 많은 컬렉터와 갤러리들이 신진 작가부터 블루칩 작가까지의 유니크 워크를 구입하는 경우가 많다.

조지 몰튼-클락의 작품은 그 순간을 포착하여 캔버스에 즉흥적으로 그리는 작업 특성상 유니크 워크에 속한다. 유니크 워크 중에서도 그 작가의 특성이 가장 잘 두드러지게 표현되었는지에 따라 희소 가치가 달라진다. 따라서 아트테크를 목적으로 컬렉팅을 한다면 유년 시절 배경부터 특별한 경험, 작가가 된 계기, 작품의 발전 과정 등 작가에 대한 세밀한

연구가 필요함과 동시에, 현재 작가가 얼마나 유명하고 작품의 가치가 얼마인지보다는 적어도 지난 5년에서 길게는 20년까지 작가의 작품 거래 기록을 분석하는 것이 중요하다.

작품 거래 기록을 볼 때 주의 깊게 봐야 할 점은 그동안 작가의 작품이 얼마나 '꾸준히' 거래되었는지 여부이다. 물론 명망 있는 옥션 하우스에서 최고가를 기록하고 있는 것도 분명 투자의 가치로서 참고할 만한 사항이지만, 미술시장에서도 유행처럼 반짝하고 사라지는 셀러브리티 아티스트들도 상당수 있는 까닭이다. 그러니 안정적인 아트테크를 위해서는 현재에 오기까지 작가의 작품 평가가 반영된 거래량을 통해 작가와 작품의 가치에 대한 신뢰를 쌓은 후 컬렉팅을 결심하는 것이 좋다.

유니크 워크를 개인 소장하는 경우에 가장 신경 써야 할 점은 '보관'이다. 작품은 온도와 습도, 조명은 물론 사람의 호흡에서 나오는 이산화탄소, 걸음걸이나 가전제품에서 나는 미세한 진동에도 예민하다. 조지 몰튼-클락의 작품처럼 거친 물성이 매력적인 작품을 만날 때면 날것으로 느껴지는 촉각성에 액자로 보관하기가 한없이 아쉽기만 하지만, 미술관과 같은 완벽한 보존 시설을 갖추지 않은 공간에 배치할 것이라면 액자는 필수이다.

　가장 자주 하는 말 중에 "작품만큼 액자에 돈을 아끼지 말라"라는 말이 있을 만큼, 나는 액자의 중요성을 늘 강조한다. 캔버스와 같이 면 위에 그려진 그림은 환경에 따라 페인트가 말라 떨어지는 경우도 있고, 어느 매체의 회화라도 자연스럽게 노출되는 빛으로 인해 색이 바랠 수 있다. 직접적으로 영향을 받는 요소들로부터 작품을 보호할 수 있기 때문에 액자는 컬렉팅의 첫 단계라고 해도 과언이 아니다.

　액자를 고를 때는 작품이 전달하는 느낌, 작품의 특성에 따라 작품과 액자 사이의 여백을 설정해야 한다. 이는 컬렉터의 취향에 따라 주문할 수 있는데 예를 들면 작품이 풍기는 잔잔한 여운을 느끼고 싶다면 충분한 여백을 두고 액자를 하는 것이 좋고, 작품이 여러 겹의 페인트로 작업된 특성을 지니고 있다면 그 특징을 가리지 않도록 작품의 옆면까지 보이는 투명 아크릴 액자를 선정하는 것을 추천한다. 액자를 한 작품 중에 작품보다도 작품 앞에 서 있는 내가 더 비춰 오히려 작품을 자세히 감상하기 어려울 때도 있는데, 요즘엔 빛을 반사시키되 역광을 줄인 안티 리플렉티브<sup>Anti-Reflective</sup> 글래스로 된 액자도 있으니 꼼꼼히 살펴보고 표구를 결정하길 바란다.

　그림과 함께 산다는 것은 작품 한 점을 거는 것으로 끝나

는 게 아니라 작가의 삶, 철학, 손길이라는 무형의 경험과 함께 사는 것이다. 그렇기에 컬렉팅의 의미를 물질적 소장으로만 여기지 말고, 본인의 세계에 초대하는 또 다른 세상을 맞이하는 기분으로 작품을 존중하고 소중하게 아끼며 받아들이기를 바라본다.

# 어린 시절 상상이 현실의 공감이 되는

# 아담 핸들러

Adam Handler

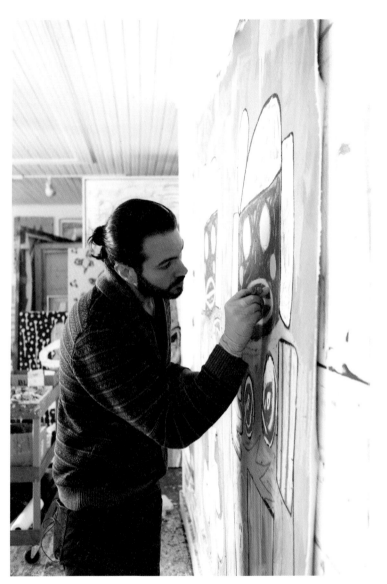

작업실에서 대형 캔버스 작업 중인 아담 핸들러 ⓒAdam Handler

# 작품의 아우라,
# 경험이란 무엇일까?

몇 해 전, 대형 미술관의 성지로 알려진 나라를 방문하여 미술관 투어를 한 적이 있었다. 교과서에서만 보던 세계적 거장의 작품들이 빼곡히 전시된 모습에, 감동에 앞서 비현실적인 광경에 현기증이 났다. 극한의 아우라를 경험할 것을 기대했지만 속칭 TMI, 너무나도 많은 정보량에 그 에너지가 희석되어 정작 살 것 없는 백화점을 다녀온 마냥 허무함과 함께 "미래의 미술관은 백화점"이라는 예측을 한 앤디 워홀의 말이 떠올라 두려움마저 느꼈던 순간이었다.

곱씹어보니 단지 한꺼번에 많은 거장의 작품을 마주하게 되어 느꼈던 감정은 아니었다. 가장 큰 문제는 내가 공감하고 소통할 수 있는 작품의 부재였다. 세계적인 작품의 역사적, 예술적 가치는 익히 이론적으로 알고 있었으나 내가 겪어보지 않았던 전쟁과 만나보지 못했던 인물, 가보지 않았던 공간의 해석이 마음으로는 와닿지 않았기 때문이다.

실제 작품을 보면 전해진다는 아우라. 작품을 통해 전달되는 전율과 감동은 어디에서 오는 것일까? 나는 '공감'이라 생각한다. 작품 속 인물이 내가 되고, 내가 아는 사람이 되어가

며, 내가 경험했을 법한 사건들 및 공간과의 유대감에서 작품의 아우라가 발현되고, 작품 속 경험이 내 것이 되어 나의 이야기로 승화되었을 때 비로소 작품을 통한 경험이 구현되는 것이다.

전문적으로는 선지식과 선경험이 만나는 접점에 나만의 새로운 의미 형성meaning-making이 된다고 하는데, 결국은 내가 공감하는 작품은 내가 경험했을 법한 이야기가 떠오르는 작품이다. 그 대표적인 작가가 자신의 실제 이야기를 관객의 이야기로 풀어나가는 아담 핸들러이다.

## 시인이 되고 싶었던 소년, 아담 핸들러

아담 핸들러는 유년 시절, 조부모님이 운영하는 액자 공장에서 많은 시간을 보냈다. 수많은 작가들의 작품에 노출되어 있던 그에게 예술은 당연한 삶의 일부분으로 스며들었지만 정작 핸들러의 유년 시절 꿈은 시인이 되는 것이었다. 액자 공장에서 접한 그림들을 방에 꾸미고 그 속에서 영감을 받기 시작한 그는 점차 작품에 대한 자신만의 아이디어와 비전을

떠올리게 되었고, 시인 대신 자신만의 스타일로 이야기를 표현하고 싶은 아티스트를 꿈꾸기 시작하였다.

하지만 그는 알고 있었다. 액자 공장에서 접한 수많은 작가들이 모두 성공하지는 못했다는 것을. 현실과 아티스트의 직업 사이에서 많은 어려움이 있고 실패가 있다는 것을 그간 목격해왔기에 아티스트의 길을 결정하는 데 많은 고민이 수

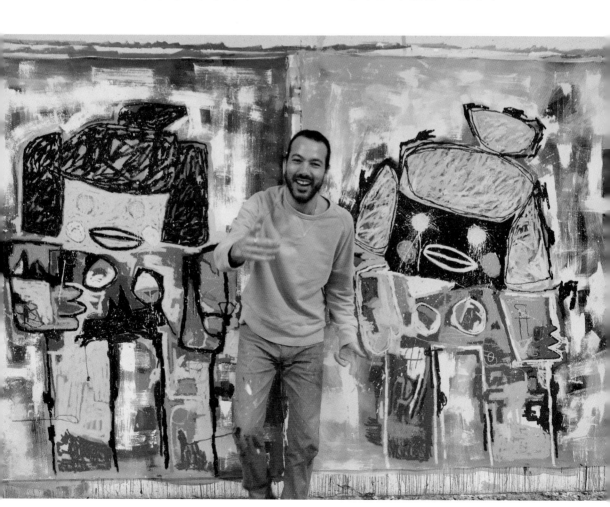

작품 사이에 서 있는 아담 핸들러 ⓒAdam Handler

반되었다. 아티스트의 삶에 대한 환상이 없었던 그는 마침내 "나는 그림을 그리는 것을 좋아하기 때문에 그림을 그리겠다"는 신념으로 앞으로 그에게 닥칠 어려움과 험난한 시간을 각오한 채 아티스트로써의 삶을 시작하였다.

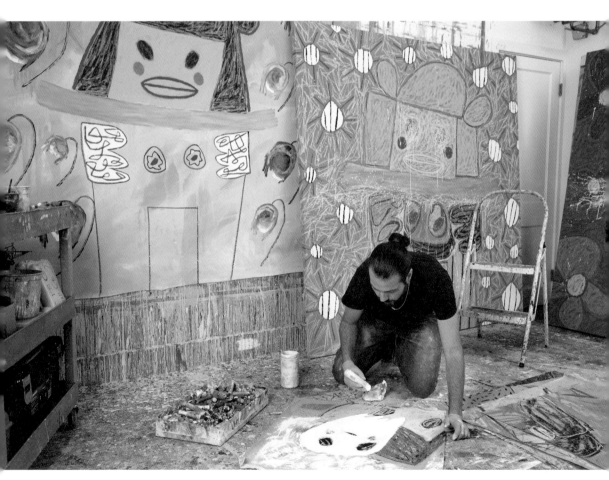

오일 스틱으로 〈Ghost〉 시리즈작업 중인 아담 핸들러 ⓒAdam Handler

## 솔직한 경험이 만든
## 공감의 예술

"과거에 경험한 추억과 향수는 나의 작업에 단연 가장 큰 역할을 한다. 나는 유년 시절 모두가 겪었을 날것의 감정들을 작품에 담고자 한다. 개인의 추억과 향수는 우리가 정확하게 기억하지 못해도 경험해봤을 법한 기억을 상기시키고 우리가 기억하고 싶은 유년 시절을 탄생시키는 가장 아름다운 것이다."

—아담 핸들러—

아담 핸들러는 자전적 아티스트다. 그의 모든 작품은 직접 겪은 일, 삶 속에서 영향을 받은 사건들을 그려낸다. 그리고 실제 겪었던 순간들의 순진무구한 날것을 표현하기 위해 어린아이가 그림을 그리듯 바닥에 캔버스를 펼쳐 놓고 우리가 어렸을 때 사용했을 법한 오일 스틱, 연필, 마커 등을 사용해 본인의 추억을 쏟아낸다.

그의 작품은 매우 거칠어 보이지만 그림 속 모든 요소는 매우 정교하게 표현되어 있으며, 원근감 없는 평면의 작업이지만 마치 그림 속 주인공이 캔버스 밖을 나와 말을 걸 것만

같은 에너지를 분출한다.

핸들러의 작품이 매력적인 점은 그가 아이처럼 그림을 그린다는 것이 단순히 유년 시절의 순수성을 '묘사'하는 것이 아니라 보이는 것을 그리고 느끼는 것을 그리는 아주 솔직한 '직관성'을 직설적으로 나타내기 때문이다. 작가의 의도, 작품의 재해석, 작품에 숨겨진 의미의 상징 등을 통해 본인의 예술적 언어를 풀어가는 대다수의 아티스트들에게는 어쩌면 가장 피하고 싶을 만큼 어려운 '순수성'을, 핸들러는 꾸밈없이 가장 쉬운 방법으로 풀어낸다. 이런 가식 없는 그의 예술적 언어는 우리에게 공감의 예술로 다가와 나의 유년 시절, 나의 이야기, 내가 상상했던 기억으로 다가온다.

아담 핸들러가 작품의 주요 소재로 사용하는 오일 스틱 ⓒAdam Handler

이 책을 준비하면서 대다수 작가들과 인터뷰를 진행하였는데, 직접적인 인터뷰보다 에이전시를 통해야 하거나, 작품에 대한 해석을 언급하는 것을 꺼리는, 스스로 베일에 쌓이기를 원하는 작가들도 있었다. 하지만 아담 핸들러는 당황스러울 정도로 솔직하게 자신의 작품과 배경에 대한 이야기를 털어놓았다. 아티스트로서 생계에 대한 고민이 있던 시절, 작품의 주인공인 아내와 사랑에 빠진 이야기, 그림을 그리다 원하는 색이 없으면 주변의 다른 색을 사용하는 내용 등 그는 그의 작품만큼이나 거침없이 솔직한 이야기를 풀어놓았다. 마치 그의 작품을 보는 것이 아니라 들을 수 있었던 새로운 경험이었다.

## 18세, 사랑에 빠지다
## Girl 시리즈

18세가 된 핸들러는 유럽으로 여행을 떠난다. 그곳에서 동그란 큰 눈을 가진 친구를 만나 사랑에 빠진다. 그녀는 현재 그의 아내가 되어 만남의 첫 순간부터 현재까지 핸들러 작품의 주요 모티브이자 끊임없이 쌓여가는 부부의 경험을 기반으로 작품의 무한한 영감을 주는 뮤즈가 되었다.

아담 핸들러의 뮤즈인 아내에서 영감을 받아 작업된 〈Girl〉 시리즈ⓒAdam Handler

　동그란 눈의 소녀가 주인공인 핸들러의 〈Girl〉 시리즈속 아내의 모습은 인물화가 아닌 조형 미술에 가까울 정도로 단순화되어 있다. 핸들러는 이를 통해 소녀의 실제 모습이 아닌 소녀가 지니고 있는 감성과 감정을 표현하고자 했다. 어떠한 예술 규칙을 따르는 것이 아닌 본인이 소녀를 보고 느낀 감정과 열정을 있는 그대로 표현하여 관람자 또한 그림의 형태를 보는 것이 아니라 그 감성을 느끼게끔 한 것이다.

　작품 속 주인공의 감성을 전달하는 핸들러의 특성 때문인지, 〈Girl〉 시리즈속 주인공은 아티스트가 아닌 내가 화자가 되어 수많은 추억과 상상의 이야기를 펼쳐낸다. 무서울 것 없었던 어린 시절이나, 마음 가는 대로 화려하게 보냈던 사춘기 시절이 떠오르기도 하고, 지금까지도 가장 친하게 지내

작품이 가득한 작업실 벽면 앞 아담 핸들러 ⓒAdam Handler

고 있는 소꿉친구와의 경험이 기억나기도 하고, 현재 느끼는 다양한 감정들이 작품을 통해 투영되기도 한다.

이처럼 핸들러의 작품에는 거창한 작가 의도가 없다. 작가는 작품을 통해 특정한 감정을 전달하고자 하는 것이 아니라 관람자 본인의 감정을 상기하고 또 다른 경험을 상상하길 바라는 소통의 예술을 추구한다. 핸들러의 솔직한 화법으로 전해지는 모두의 유년 시절이 많은 공감을 얻어서일까, 현재 핸들러의 작품은 전 세계적 팬 층을 거느리며 작품이 시장에 올라오는 대로 판매 완료가 되며 많은 인기를 얻고 있다.

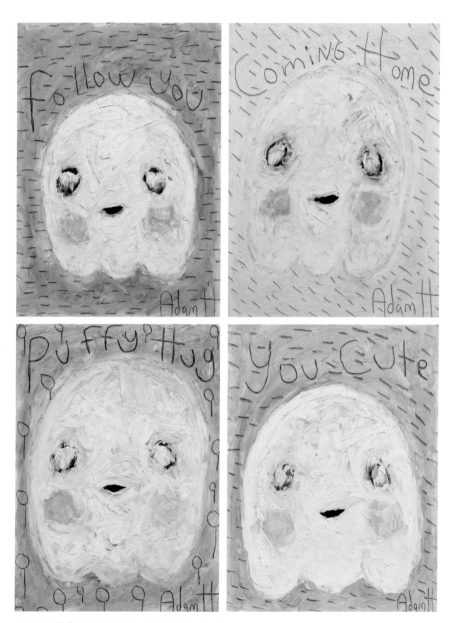

인생의 즐거움을 상기시키는 〈Ghost〉 시리즈ⓒAdam Handler

# 영원의 단짝
# Ghost 시리즈

마치 달걀귀신 같은 모습의 캐릭터. 명색이 귀신인데 무섭기는커녕 친숙하게 다가온다. 앞서 소개한 핸들러의 〈Girl〉시리즈만큼 오랜 기간 지속된 〈Ghost〉시리즈는 그가 20대 초반일 무렵 소꿉친구가 세상을 뜨며 시작되었다. 남겨진 외로움, 죽음에 대한 두려움은 점점 늙어가는 조부모의 모습을 보며 세상에 영원한 것은 없다는 깨달음으로 이어졌다. 죽음이란 우리 인생에 있어 결코 위협적인 사건이 아니라 그저 자연스러운 현상임을, 그렇기에 우리는 주어진 인생을 최대한 즐기며 알차게 보내야 한다는 점을 상기하기 위해 옆에 두고 싶을 만큼 귀여운 〈Ghost〉시리즈가 탄생하였다.

난 사실 죽음에 대한 두려움이 크다. 좀 더 솔직하자면 세상을 떠난 이들이 없는 남겨진 삶의 외로움이 두렵다. 유치원 시절부터 대학교 유학생활까지 함께한 친구가 갑자기 세상을 떠났을 때, 나는 그녀가 존재했던 지난 시간의 기억을 억지로 지워버렸다. 20여 년을 함께한 반려동물의 죽음을 준비하고 지켜봐야 했을 때에도, 나는 끊임없는 죄책감과 그리움을 오랜 시간 곱씹으며 처절한 외로움을 경험하였다. 그

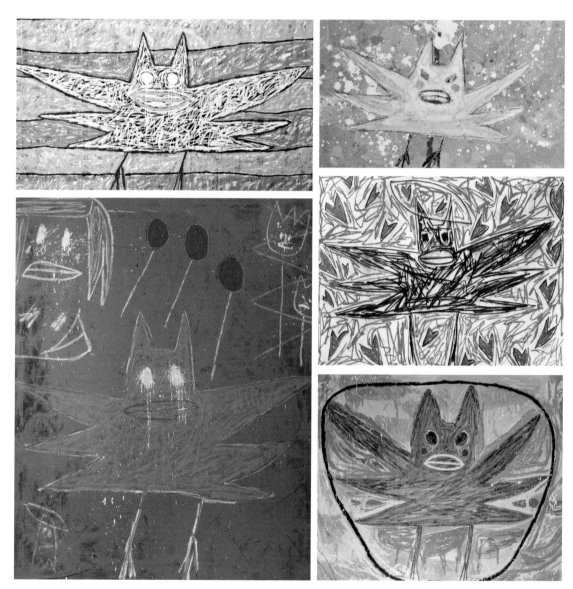

아티스트로서 결심을 다잡게 한 〈Bat〉 시리즈ⒸAdam Handler

리고 급격히 건강이 나빠지고 있는 조부모님을 보면서 나는, 애써 현실을 외면하고 있는 듯하다.

하지만 핸들러의 작품 속 친근한 캐릭터를 보며 아직 익숙하지는 않지만 죽음을 받아들이는 자세를 다르게 생각해 보게 된다. 결국 떠나간 이들을 그리워한다는 것은 아직도 그들과의 기억이 존재한다는 것이며, 그들과의 이별이 아쉬운 이유는 현재에도 같이 있고 싶은 상상이 또 다른 추억을 만들고 있는 것은 아닐까? 죽음은 단절된 끝이 아닌 새로운 추억의 시작임을 아담 핸들러는 작품을 통해 말하고 있는 듯하다.

## 인생의 갈림길에서 만나다
## Bat 시리즈

핸들러가 박쥐 그림을 그리기 시작할 무렵 그는 아티스트로서 갈림길에 놓여 있었다. 이제 막 아티스트로 활동을 시작한 무렵 그의 아내가 임신을 하였고, 그는 현실적인 생계 문제에 직면한 여느 아티스트들과 같은 고민에 빠졌다. 답답한 마음에 마당으로 나가 하늘을 멍하니 바라보는 순간, 어

디선가 수백 마리의 박쥐떼가 날아와 그의 머리 위를 맴돌기 시작했다. 이 놀라운 경험과 그때의 감정은 아티스트로의 삶을 포기하지 않고 지속하기로 결심하게 된 계기가 되었다.

아이가 그린 것과 같은 화풍으로 우리의 원초적인 개념을 자극하고 가장 순수했던 시절의 마음으로 세상을 바라보게 하는 아담 핸들러의 작품은 차츰 평단과 대중의 인기를 얻게 되었고 생계의 기로에서 아티스트의 꿈을 망설였던 그는 명실상부한 아티스트로 자리를 잡게 된다.

박쥐 그림으로 인해 아티스트로 입지를 다지고, 사랑스러운 아들까지 얻게 된 그에게 한국 전통 문화 속 박쥐의 의미에 대해 말해주었다. 예부터 박쥐는 복을 불러오고 다산을 상징하는 문양으로 쇳대<sup>열쇠</sup>나 혼수품의 장식으로 많이 사용하였다는 이야기를 전해주니, 본인의 박쥐 그림이 불러온 복과 아들의 의미가 겹치는 것에 대해 굉장한 흥미를 보였다.

박쥐 그림이 나에겐 우리나라의 옛 역사를 상기시킨다면, 아담 핸들러 주변의 콜렉터들은 박쥐를 배트맨과 같은 수호신으로, 혹은 하늘의 별을 닮은 상상의 동물로 신비하게 여겨 소장한다고 한다.

동일한 그림을 통해 각자 떠올리는 기억과 생각이 다양하다는 것을 접하며 결국 핸들러의 작품이 추구하는 것은 실제

와 동일한 형태를 묘사하는 것이 아니라 단순한 형태가 일깨

우는 개개인의 개념, 감성, 추억이라는 것임을 깨닫는다.

# 아담 핸들러의 작품 100% 경험하기

✳

아담 핸들러의 작업 스튜디오 ⓒAdam Handler

아담 핸들러의 작품은 대다수 사람 키를 훌쩍 넘는 대형 사이즈의 캔버스 작업으로 이루어진다. 특히 오일 스틱, 아크릴 물감과 같은 짙은 텍스처감이 느껴지는 매체로 그려진 그의 작품은 존재만으로도 압도되는 아우라를 풍기며 마치 어린 시절의 추억이, 혹은 있을 법했던 기억과 현재 내 내면에 잠재되어 있는 날것의 솔직함과 순수함이 관람자에게 쏟아지는 듯한 느낌을 연출한다.

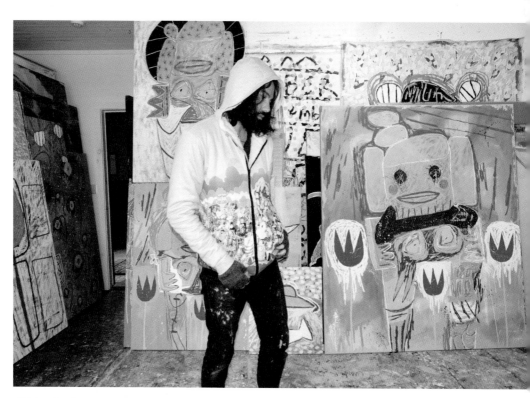

© Adam Handler

평면적이지만 입체적인 그의 회화가 주는 재료 자체의 순수함을, 작품 속 주인공이 나의 순수함과 소통하는, 핸들러의 작품을 대형 캔버스로 만나보기를 추천한다.

거침없지만 섬세한 그의 순수성이 담긴 그림이 공간에 즐거운 에너지를 채우고, 그 에너지를 통해 우리의 순수성을 잃지 않기를 바라본다.

# 익숙한 상상력의 아티스트

# 카우스

KAWS

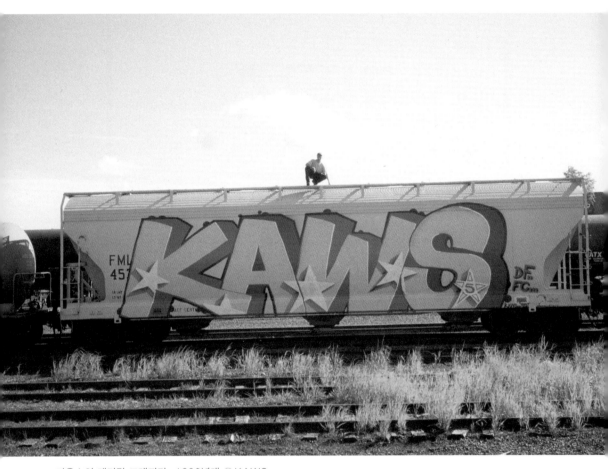

카우스의 레터링 그래피티, 1990년대 ⓒKAWS

# 호기심의 벽 Wall of Curiosities

1974년 뉴욕에서 태어나고 자란 브라이언 도넬리<sup>Brian Don-nelly</sup>는 친구들과 술래잡기를 하고 스케이트보드를 탈 수 있는 골목의 거리가 가장 즐거운 놀이터였다. 유명 미술관이 즐비한 뉴욕이지만 어린 그에게는 누군가 그려 놓은 완성된 캔버스보다 거리 곳곳에 세워진 건물과 터널의 벽이 소년의 호기심을 채우고 싶은 빈 캔버스이자 미술관이었다.

도넬리가 친구들과 스케이트보드를 타기 시작한 중학교 1학년 무렵부터 그는 친구들과 자주 가는 곳들에 그래피티 <sup>Graffiti, 벽이나 바닥에 낙서 또는 스프레이 페인트를 이용해 그리는 그림</sup>를 그리기 시작하였다. 예술을 위한 예술이 아닌, 친구들이 좋아할 만한 캐릭터와 문구를 공원의 벽이나 광고판에 스프레이 페인트로 낙서를 하고 자랑하기 위함이었다. 어린 소년은 알았을까? 자신이 바스키아와 키스 해링을 잇는 새로운 거리예술<sup>Street Art</sup>의 패러다임을 시작했음을.

브라이언 도넬리는 자신의 작품에 새겨질 아티스트명으로 KAWS(카우스)를 선택했다. 특별한 의미가 있는 것이 아니라 알파벳 그 자체로서 시각적으로 어울리는 글자들을 조합하여 만든 이름이었다. 대학교 졸업 후 일러스트레이터이자 에

니메이터로, 그리고 그래피티 아티스트로서 길을 걸어온 그에게 KAWS의 이름 자체는 거창한 의미가 아닌 시각적 아이콘이었던 것이다. KAWS는 아티스트명이자 작품으로써 길거리의 캔버스를 레터링 그래피티로 채우기 시작하였고 대중들은 KAWS의 존재와 이름의 의미를 추측하며 거리 속 그의 작품을 찾는 재미를 찾아갔다.

## 도심 속 레터링 그래피티, 뉴욕의 미술관이 되다

키스 해링(1958~1990)이 그래피티 아트의 장르를 개척하고 대중화하기 시작할 무렵인 1980년대만 해도 지하철 광고판, 건물의 벽, 상가의 셔터문에 그린 '낙서'들은 공공 기물 파손죄로 여겨져 즉시 경찰서에 끌려가 벌금을 물거나 원래 상태로 복원하여만 했다.

경찰의 눈을 피해가며 몰래 그리던 거리의 낙서가 작품으로 인정받기까지 대중의 관심과 응원, 언론의 지지가 한 몫하였고, 현재는 키스 해링이 '모두의 예술<sup>Art for Everybody</sup>'을 추구하며 미술관 밖 미술관을 위해 작업한 초기 지하철 광고판

낙서와 공공 기물 파손죄로 인한 체포 영장마저 한화 5천만
원~1억 원에 거래되고 있음이 아이러니 하다.

카우스가 본인의 아티스트명으로 레터링 그래피티를 시작
하였을 때 본인 스스로도 경찰에 체포되거나 곧 작품이 지워
질 것이라고 생각했다고 한다. 그런데 뜻밖에도 인적이 드문
공터의 컨테이너나 정차한 기차, 대형 옥외 광고판에서 시작
한 그의 레터링 그래피티는 카우스 본인이 놀랄 정도로 대중
의 관심과 사랑을 받았고, 뉴욕시에서도 그의 작품을 거리의
예술로 인정하고 받아들이는 분위기였다.

기세를 몰아 카우스의 그래피티는 버스 정류장, 공중전화

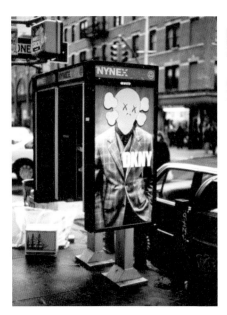
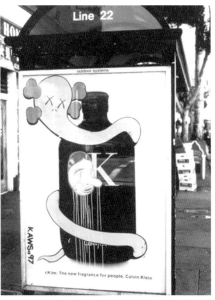

카우스의 공중전화 부스 그래피티, 1996년(왼쪽, ⓒthe189.com)
패션 브랜드 캘빈클라인, 아티스트 베리 맥지와 협업한 버스 정류장 옥외광고, 1997년(오른쪽, ⓒJUKSY)

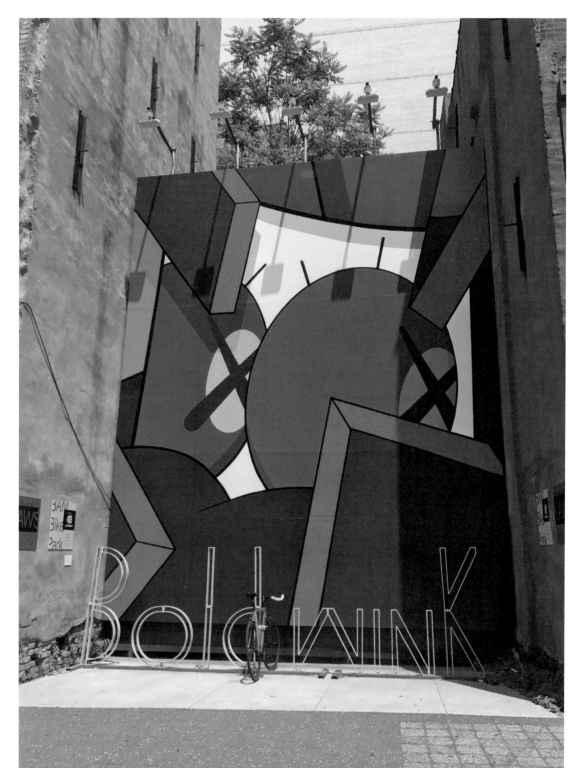

미국 뉴욕 브루클린의 빌딩과 빌딩 사이를 장식한 카우스의 그래피티 ⓒThe New Bklyn Times

부스 광고판으로 이어졌다. 버려진 컨테이너가 아닌 공공시설의 유료 광고판이었기에 카우스는 늦은 새벽 몰래 버스 정류장의 광고판 속 인쇄 광고를 집으로 가져와 아침이 되기 이전까지 광고 속 이미지에 자신의 시그니처 캐릭터인 X눈의 해골을 조합하는 작품을 시작하였고, 뉴욕시와 광고주의 반발이 있을 것이라는 예상은 크게 빗나갔다.

반발은커녕 옥외 광고의 콜라보레이션을 요청하는 글로벌 럭셔리 브랜드, 앨범 커버를 요청하는 아티스트, 잡지 등으로부터 러브콜을 받게 되며 혹자는 '기생형 아티스트'라며 비판하기도 했지만 점점 뉴욕의 거리는 카우스의 미술관이 되고 있었다.

## 그의 '친구<sup>Companion</sup>'는 어떤 표정을 짓고 있을까?

카우스가 시그니처 캐릭터로 선택한 아이콘은 바로 '해골'이다. 그는 익숙한 캐릭터를 통해 전 세계인과 소통하고 싶었고, 그중 어느 문화에서나 같은 의미로 해석되는 아이콘인 해골을 떠올렸다. 이 해골을 미키 마우스, 스누피, 미쉘린과

같은 익숙한 캐릭터에 접목하여 대중에게 친근한 '친구'로 다가가고자 하였다.

그의 시그니처 캐릭터의 눈이 X인 것에 대하여 카우스는 두 가지 이유를 밝혔다. 첫째는 시각적으로 예쁘기 때문에, 둘째는 눈은 모든 감정을 담고 있기 때문에 어떻게 그려야 할지 모르기 때문이라 하니 참 그다운 답변이자 카우스의 〈Companion〉 시리즈가 열광을 받는 이유라 생각한다.

카우스의 작품을 보고 있자면 난 헬로키티가 떠오른다. 수많은 캐릭터가 유행의 과잉 속에 빠른 시간 내 일회성으로 소비되었다면, 헬로키티는 1978년 이후 현재까지 같은 모습으로 여전한 인기와 함께 명맥을 이어오고 있다. 이에 대해 심리학 관점에서 놀랄 정도로 많은 연구가 이루어졌는데 가장 공통된 의견은 늘 밝은 표정을 짓고 있는 여느 캐릭터와 달리 헬로키티는 입이 없다는 것이었다. 입이 없다는 것은 곧 표정이 없다는 것이고 사람들은 인지하지 못한 채 자신의 표정을 캐릭터에 투영하기에 세대가 변해도 지속적으로 공감을 얻고 사랑받는 상품으로 소비된다는 것이다.

카우스의 캐릭터 또한 표정을 알 수 없다. 형형색색의 색감이라 즐겁기만 할 듯도 하지만 여전히 기쁜지, 슬픈지, 화가 났는지 알 수 없다. 하지만 X 모양의 눈, 혹은 X 모양의 눈

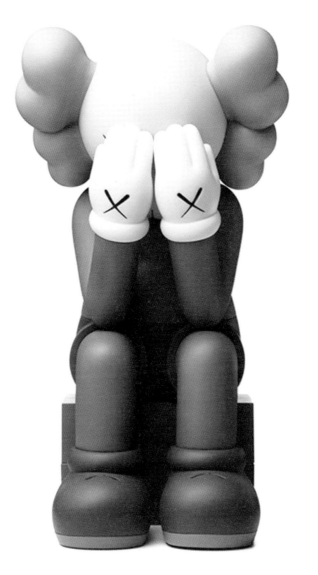

〈Passing Through(Brown)〉, 2013, 주물에 채색, 203×102×127mm ⓒ Heritage

이 그려진 손으로 얼굴을 가린 〈Companion〉은 캐릭터의 이름대로 톡톡히 '친구'의 역할을 수행해준다. 내 기분을 투영하고 공감하는 상상의 눈은 두 눈을 가리고 눈물이 날 정도로 같이 웃어주기도, 함께 엉엉 울어주며 토닥여주기도 한다.

〈Together〉, 2016, 나무, 600x452x237mm ⓒ Paradise City

# 카우스,
# 어떤 작품을 봐야 할까?

## 조각 • 아트 토이 <sup>Sculpture/Art Toy</sup>

대중을 대상으로 한 카우스의 본격적인 아티스트로서의 활동은 조각<sup>Sculpture</sup>으로 시작한다. 대학 시절 일본인 친구와 함께 떠난 일본 여행에서 그는 작은 토이 가게를 하는 친구를 알게 되었고, 그는 카우스에게 직접 캐릭터를 토이로 만들어 팔아보라는 제안을 한다. 제안을 받았을 때 카우스는 '완구<sup>Toy</sup>'라는 의미에 잠시 고민했지만 결국 완구도 '아트 토이', 즉 작은 조각 작품으로서 의미를 지닌다고 생각하여 제안을 받아들였다.

〈Companion〉 캐릭터를 만들어 직접 가게 곳곳을 돌며 초기엔 하루에 2~3개를 겨우 팔 수 있을 정도였으나, 얼마 지나지 않아 일본 대중의 관심을 빠르게 받게 되었고 카우스가 직접 웹사이트를 개설하여 판매를 시작하자 폭발적인 판매량을 보이게 된다.

〈What Party〉, 2020, 피규어 ⓒKAWS

## 회화 <sup>Painting</sup>

카우스는 〈Companion〉 아트 토이로 벌게 된 큰돈으로 그의 평생 숙원이었던 페인팅<sup>Painting, 회화</sup> 작업에 몰두하게 된다. 카우스는 먼저 연필로 밑그림을 그린 후 직접 물감 색상을 실제로 실험하여 깐깐하게 선별한 후 작품을 그렸다. 당연한 회화 작업의 과정일 것 같지만 컴퓨터와 태블릿 그래픽에 익숙한 컨템포러리 아티스트 중 많은 수가 그래픽으로 밑그림을 그리고 색상을 고른 후 그래픽 색상 번호에 맞는 물감을 구해 그리는 경우가 많기에 카우스는 '자유분방하지만 성실한 컨템포러리 아티스트'로 불리기도 한다.

오랜 시간에 걸쳐 작업되는 회화의 특성상, 그리고 카우스가 가장 애착을 갖고 작업하는 페인팅 작업인만큼 높은 판매가에 희소가치를 지니고 있다. 실제 그의 작품 거래 현황을 보면 회화 장르를 찾을 수 없을 만큼 미술 시장에서 그의 회화 작품은 극소수로 올라오고 있다. 반면 재판매를 통한 작품 투자 수익의 68%가 회화 작품이라는 통계 결과는 카우스의 회화 작품이 아트테크의 투자가치로서 매우 높은 자산으로 인정받고 있음을 입증한다.

대형 미술관, 갤러리에서 카우스의 회화 작품을 영구 소장 <sup>Permanent Collection</sup>으로 수집 및 전시하고 있어 개인 콜렉터가

그의 회화 작품을 구매할 수 있는 기회가 흔치 않기에 글로벌 미술 시장이나 옥션 하우스에 올라오는 작품을 수시로 확인하고 투자 가치로서 구매를 염두한다면 높은 가격대라도 카우스의 회화 작품을 구매 후 재거래 하는 것을 추천한다.

### 스크린프린트 Screenprint

공판화라고도 불리는 스크린프린트는 촘촘한 망에 감광유제를 발라 빛을 쬔 뒤 빛이 통과하지 않은 부분을 물로 씻어

본인의 스크린프린트 작품을 확인 및 사인하는 카우스 ⓒBrand Editions

내어 구멍이 노출된 부분에 물감을 놓고 스퀴지라는 도구로 밀어서 그림을 완성하는 판화 기법이다. 여러 패턴과 색을 사용할수록 많은 스크린프린트 화면 판이 만들어지게 되는데, 한번 제작한 판으로 다량의 에디션을 만들 수 있다는 것이 큰 장점이다.

손으로 직접 색상을 입히고 작품의 레이어 하나하나의 판을 스크린프린트 하는 핸드 스크린프린트는 아무래도 공이 많이 들기 때문에 적게는 10개 미만, 많게는 100개 이하로 제작되지만 판매량을 늘리기 위해 요즘 대다수의 스크린프린트는 기기를 사용하여 제작되고 있다.

스크린프린트가 판화의 한 종류이기 때문에 간혹 아트 포스터와 혼동되는 경우가 있다. 아트 포스터는 우리가 일반 포스터를 제작할 때처럼 상업용 인쇄기로 프린트하는 것이다. 따라서 아트 포스터는 훨씬 저렴하고 작품의 질감이 느껴지지 않는 반면, 스크린프린트는 겹겹이 쌓인 물감의 결이 느껴져 질감을 통한 감상까지 가능하다.

카우스의 스크린프린트 작품 가격대와 희소가치는 크게 세 가지 관점으로 판단할 수 있다.

첫째, 작가의 친필 사인 여부이다. 기기로 제작되는 스크린프린트의 경우 쉽게 복제될 수 있고, 카우스의 캐릭터는

맘만 먹으면 컴퓨터 그래픽으로 쉽게 따라 그릴 수 있기에 그래픽으로 작업 후 마치 작가가 직접 핸드 스크린프린트 한 듯 모방할 수 있기 때문이다. 따라서 카우스의 친필 사인 이 있는지 반드시 확인이 필요하며, 제작된 에디션 넘버(예 를 들어 '31/50'이라는 표기가 있다면, 50개로 제작된 에디션 중 31번째 작품이라는 뜻이다)가 기입되어 있다면 가치를 더하 게 된다.

둘째, 에디션 볼륨 확인이다. 스크린프린트의 에디션 넘버 가 없는 경우는 무한정으로 제작되는 Open Edition이거나 실 제 몇 개의 작품이 제작되었는지 확인되지 않는 Edition of Unknown이 있는데 아무래도 제작된 에디션이 적을수록 희 소가치가 높아지게 된다.

셋째, 진품 보증서COA: Certificate of Authenticity의 포함 여부이 다. 작품을 판매하는 갤러리, 혹은 작가의 재단 및 인증된 기 관에서 발행하는 COA가 작품이 진품임을 인증하는 것이기 때문에 진품을 소장할 때뿐만 아니라 및 이후 재판매 시 반 드시 필요하다.

3천만 원~1억 원 이상의 가격에도 카우스의 스크린프린 트 작품은 전체 작품 판매 거래량의 18%(조각 46%, 아트 토이 24%, 기타 12%)를 차지할 만큼 많은 인기를 끌고 있지만 실

제 재거래율은 기타 9% 내에 속하고 있어 장기적인 관점에
서 투자보다는 소장의 가치로 추천한다.

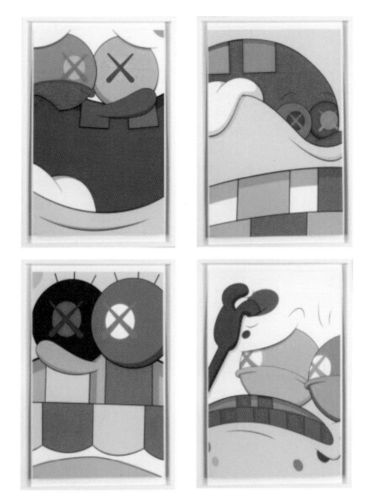

⟨Blame Game(complete set)⟩, 2014, 스크린프린트 ⓒKAWS

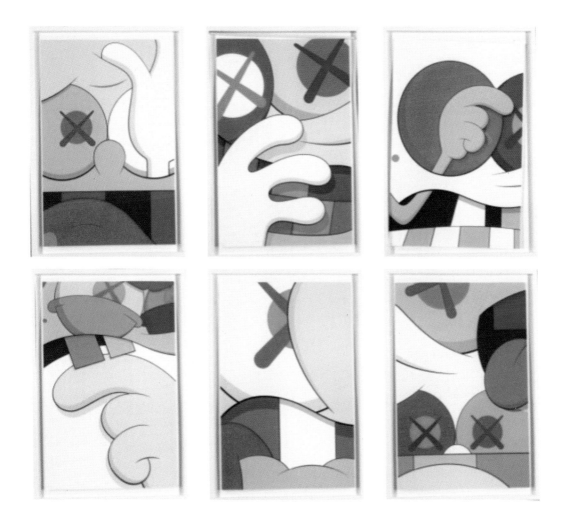

# 카우스와 스케이트보드

✳

　글로벌 미술 시장의 명실상부한 블루칩 아티스트로 자리 잡은 카우스의 작품에서 페인팅, 판화, 아트 토이 외에 반드시 등장하는 물건이 있으니 바로 그의 작품이 그려진 스케이트보드이다.

　어린 브라이언 도넬리가 친구들에게 자랑하기 위해 그리기 시작한 스케이트보드 공원의 낙서가 그를 아티스트로 성장시키는 계기가 되었고, 스케이트보드는 카우스에게 아티스트로서 상상력의 시초와도 같은 작품으로 평가되고 있어 최소 400개, 최대 무한정$^{Open Edition}$으로 제작되는 에디션임에도 불구하고 높은 구매율을 나타내고 있다.

　카우스의 명성이 높아지며 세계 유명 스케이트보드 브랜드 및 패션 브랜드와 협업한 스케이트보드는 단순 콜라보레이션 '제품'이 아닌 카우스의 초심을 상징하는 대표적인 '작품'으로 대형 옥션 하우스에서도 거래되고 있다. 피규어와 같

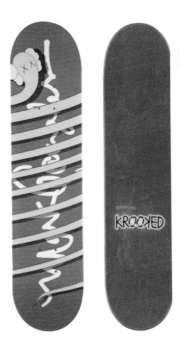

스케이트보드 브랜드 크룩키드와 협업한 Bendy의 앞면과 뒷면, 2004,
스케이트보드에 스크린프린트, 785x200mm ⓒKAWS

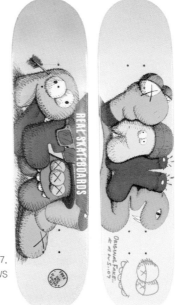

스케이트보드 브랜드 리얼스케이트보더스와 협업한 Real Fake(set of 2), 2007,
스케이트보드에 스크린프린트, 813x203mm ⓒKAWS

은 아트 토이와 달리 카우스의 스케이트보드는 작품으로 인정된다는 것이다.

스케이트보드 작업은 보드의 원목 판에 카우스의 작품을 실크스크린 하는 방법으로 진행된다. 스크린프린트와 같이 미세한 구멍이 촘촘히 뚫려 있는 판을 사용될 색상과 모양에 따라 분리한 다음, 여러 차례 레이어로 찍어내는 판화 작업이다. 사람이 직접 핸드 스크린프린트를 할 경우, 페인트가 채 마르지 않았을 때 다음 레이어를 찍는 바람에 색상이 뭉치는 실수가 발생하여 작품으로서의 가치를 잃기도 하지만,

스케이트보드 위에 핸드 스크린프린트 작업을 하는 카우스 ⓒpowellperalta

동시에 더 높은 가치를 지니고 있으며 소량 제작으로 희소 작품으로 인정받고 있다.

이처럼 카우스의 스케이트보드 중 작품으로 인정되어 소비되고 있는 핸드 스크린프린트 작품은 인력 제작의 한계상 적은 수로 제작되고 깐깐한 제작 과정을 거치기 때문에 예술적인 가치뿐만 아니라 아트테크 자산으로서의 가치를 지니고 있으며, 기기를 사용하여 대량으로 제작되는 작품 또한 에디션의 숫자에 따라 희소가치가 달라진다. 한 예로 스케이트보드 가게에서 쉽게 구할 수 있고 에디션의 수량이 무한정으로 제작되는 경우 한화 약 30만원으로 소장할 수 있으며 에디션 볼륨이 작고 카우스의 시그니처 마크인 X눈의 캐릭터 및 레터링이 새겨진 경우 1억 원을 호가하며 경매 시장에서 거래되고 있다.

덧붙여, 스케이트보드 작품 시리즈의 경우 스케이트보드의 특성상 뒷면은 라이딩을 통해 쉽게 닳고 바퀴를 자주 교체해야 하기 때문에 뒷면 작업이 되지 않은 작품은 기능성을 고려한 실제 스케이트보드로서, 뒷면 작업까지 제작된 경우를 예술적 가치로서 작품을 바라보아야 할 것이다.

1998년~2018년에 패션 브랜드 슈프림과 협업한 248개의 스케이트보드 작품이 전시된 모습, 2019년 ⓒKip Helton

# 세상에 알려지지 않은 가장 유명한 작가

# 뱅크시

Banksy

〈TIME〉지에 실린 뱅크시의 사진, 2010년    본인의 다큐멘터리 〈Exit Through the Gift Shop〉에 출연한 뱅크시의 인터뷰 장면, 2010년
ⓒPest Control    ⓒPest Control

## 얼굴 없는 작가, 뱅크시

2010년 〈타임즈〉에서 뽑은 '가장 영향력 있는 100인'의 사진 촬영에서 그는 갈색 종이백으로 얼굴을 가렸다. 심지어 자신의 매니지먼트 회사인 Pest Control Office에서도, 본인의 다큐멘터리 영화인 〈Exit Through the Gift Shop〉에서도 그는 검은색 후드 티와 마스크, 음성 변조기를 사용하여 자신의 정체를 숨겼고 현재까지 그의 실제 존재를 아는 사람조차 알려지지 않았다. 그가 "얼굴 없는 작가"라는 타이틀을 얻은 것도 이 때문이다.

뱅크시는 어떤 이유에서인지 일찌감치 학교에서 퇴학을 당했으며 어린 나이에 경범죄로 감옥생활을 한 적이 있다고 알려져 있다. 어린 뱅크시는 조금이라도 불법적인 일은 곧 법적 처벌로 이어진다는 교훈을 얻게 되었고, 본격적으로 그래피티 아티스트로서 활동을 시작한 1990년대부터 그는 본인의 존재를 철저히 베일 속에 감추기 시작했다. 그래피티는 당시 기물파손죄에 해당하는 불법행위로 여겨졌기 때문이다.

하룻밤 사이 신출귀몰하며 벽에 작품을 남기는 뱅크시는 현대사회를 풍자적으로 비꼬는 그림과 사회에 던지는 짧은 문구로 대중의 재미와 사회적 공감을 이끌었다. 그러나 작품

의 메시지가 겨냥하고 있는 권력층에게는 회자되기 전에 하루빨리 지워야 하는 골칫거리 낙서일 뿐이었다.

아티스트로 활동하던 초기, 아티스트명마저 익명으로 숨기는 그를 사람들은 "그래피티계의 로빈 후드"라고 불렀다. 당시 뱅크시는 은행의 갑질로 서민들이 고통을 받고 있다고 생각했다. 그래서 로빈 후드와 어감이 비슷한 '은행을 훔치다<sup>Robbing Bank</sup>'에서 따온 'Robin Banx'라는 아티스트명을 지었다. 그 후 영국의 브리스톨에서 뱅크사이드<sup>강의 제방: bankside</sup>가 많은 런던으로 이주해 활발한 작업을 하던 그는, 자신의 캔버스가 되어주는 뱅크사이드의 장소적 의미와도 결합한 Banx라는 이름을 사용하다가 좀 더 부르기 편하고 자신만의 스타일이 느껴지는 현재의 Banksy라는 아티스트명을 탄생시키게 된다.

뱅크시의 존재에 대한 추측이 난무하지만 그중 가장 유력한 가설은 뱅크시의 본명은 로빈 거닝햄<sup>Robin Gunningham</sup>이며 1973년 7월에 영국의 브리스톨에서 태어났고 현재는 런던에서 생활하고 있다는 것이다. 하지만 이쯤에서 궁금증이 들기도 한다. 우리가 꼭 그의 존재를 알아야만 할까? 우리가 마주하는 것은 그가 아니라 그의 작품이며, 작품을 통해 작가의 내러티브를 듣는 것인데, 우리와 다를 바 없을 인간 뱅크시

를, 그가 그토록 피하고 싶어했던 상황 즉, 마치 범죄자를 찾듯 굳이 그 존재를 캐내야 하는 것일까?

## 사회적 현상을 남기는 그래피티

그래피티를 한마디로 정의하자면 '거리에 낙서를 남기는 비상설적 작품'이라 생각한다. 그래피티의 특성상 거리에 그려진 작품은 시청에서 발빠르게 원상복구하기도 하고, 기존 그래피티 위에 다른 그래피티 아티스트가 얼마든지 새로운 낙서를 덧칠할 수도 있기 때문이다. 대다수의 그래피티 아티스트는 자신의 기량을 뽐내기 위해 본인의 아티스트명을 멋지게 레터링 작품으로 남기기도 하고 본인의 신념이 담긴 화려한 일러스트로 시선을 사로잡기도 한다.

하지만 뱅크시의 그래피티는 한시적으로 남는 거리의 낙서와는 다른 개념이라고 생각한다. 1997년 큰 화제가 되었던 그의 대형 그래피티 벽화인 〈Mild Mild West〉를 예로 들자면, 그림엔 순수함의 상징인 테디베어가 무장한 경찰관들과 대치하는 모습을 그리고 있다. 당시 히피들이 주로 주거하며

음악, 미술 등 예술 활동의 본거지로 삼았던 스토크스 크로프트Stokes Croft 지역을 정부가 '개선'하려 들자 정부체제에 맞서 길거리 폭동이 일어났다. 이 작품은 지역적 고유 문화와 자본주의 경제체제 그리고 정치권력과 지역주민 간 소통과 공감의 부재를 의미한다. 뱅크시는 당시 폭동으로 체포된 주민들을 돕기 위해 해당 작품을 포스터로 판매하기도 하였다. 이 작품이 대중과 언론의 큰 관심을 받게 되면서 스토크스 크로프트는 현재까지 고유의 지역문화를 지킬 수 있게 되었다.

이처럼 뱅크시의 작품은 벽에 남겨진 한순간의 사진적 그림을 넘어 현재 진행 중인 사회적 현상을 시사하고 있기에 나는 그가 그래피티 아티스트인 동시에, 가벼운 작품을 통해 현대인에게 더욱 무거운 질문을 던지고 행동하게 하는 사회운동가라고 생각한다.

최근의 행보를 살펴보자면 2020년 뱅크시는 영국 사우스햄튼 병원에 아무도 모르는 새 자신의 작품 〈Game Changer〉를 걸어 놓았다. 코로나-19로 전 세계가 아파하고 힘들어하던 때였다. 작품 속 아이는 히어로 인형들이 담긴 장난감 바구니에서 장난감을 꺼내 천진난만하게 놀고 있다. 아이가 선택한 히어로는 의료진의 복장을 한 장난감. 즉 이 시대의 진정한 히어로는 배트맨, 스파이더맨도 아닌 바로 현실 속 의

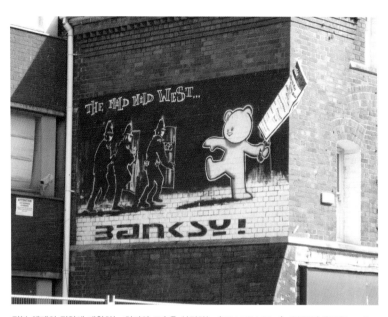

정부 체제의 진압에 대항하는 히피의 모습을 상징하는 〈Mild Mild West〉, 2007년 ⓒWilliam Avery

영국 사우스햄튼 병원에 걸려 있는 〈Game Changer〉, 2020년 ⓒGetty Images

료진이라는 것이다. 또한 자세히 살펴보면 아이가 손에 든 의료진 모습의 장난감은 마스크를 쓰고 있지만 아이는 쓰고 있지 않다. 뱅크시는 결국 의료진들 덕분에 미래의 아이들은 마스크를 쓰고 다니지 않아도 되는 세상이 올 것이라는 희망을 전달하고 있는 것이다.

보통 벽에 작품을 남기는 그의 특성과는 달리 이번 작품은 액자에 담겨 걸려 있다. 뱅크시는 알고 있었을 것이다. 본인의 작품이 팔린다면 그 돈이 결국 코로나로 힘겨운 상황을 겪고 있는 의료진이나 환자에게 도움이 될 수 있다는 것을.

이후 〈Game Changer〉는 2021년 크리스티 경매에서 한화 약 274억 9천만 원에 낙찰되어 사우스햄튼 의과대학에 기증되었다. 뱅크시는 이처럼 우리와 같은 세상에서 같은 경험을 하는 인간이자 작품을 통해 현재의 현상을 선한 영향력으로 선순환하는 아티스트라 할 수 있다.

## 작품과 상품의 경계,
## 미술 시장에 일침을 가하다

혼잡한 뉴욕 거리의 가판대에서 뱅크시를 포함한 세계적

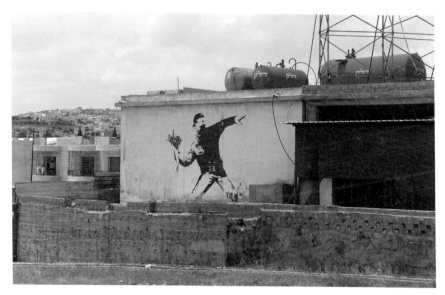

분쟁보다는 평화적 단결의 메시지를 담은 〈Thrower〉, 2005년 ©Jensimon

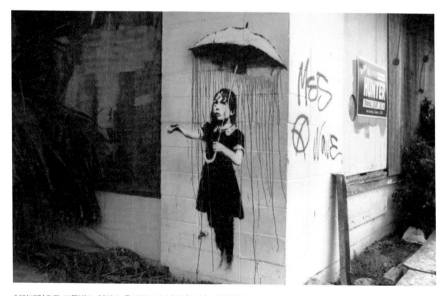

허리케인으로 고통받고 있던 뉴올리언스에 남긴 〈Nola〉, 2008년 ©Tony O. Champagne

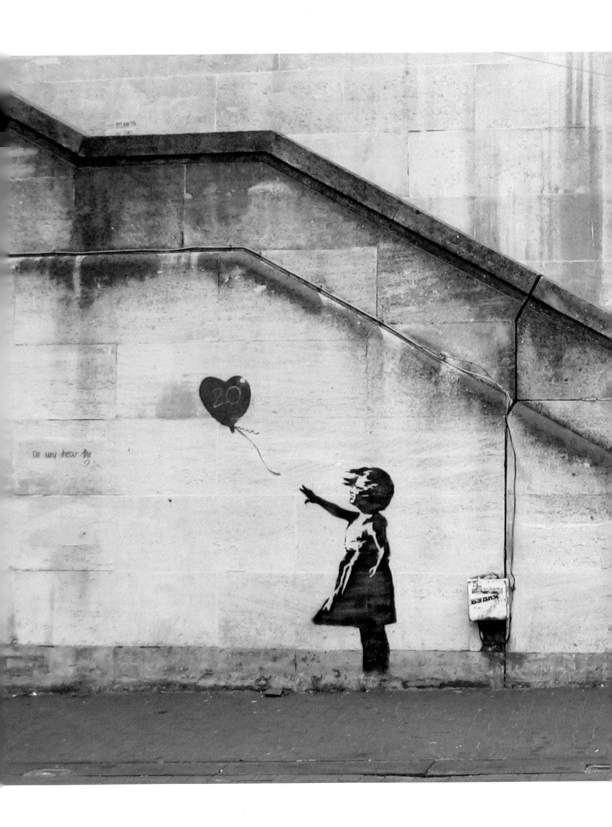

희망에 대한 질문을 던지는 〈Girl with Balloon〉, 2004년 © Dominic Robinson

인 작가의 복제품과 작품이 그려진 기념품을 판매하는 평범한 하루가 시작되고 있었다. 한 점에 60달러짜리 상품이 사실 한화 약 2억의 가치를 지닌 진품이었다는 사실이 밝혀지던 2013년 어느 날까지 말이다.

뱅크시는 사회에 던지고자 한 질문을 많은 대중들이 함께 보고 공감하며 고민할 수 있도록 누구나 볼 수 있는 길거리에 작품으로 남겼다. 그런데 자신의 의도와 달리 대중의 엄청난 인기와 천정부지로 솟는 가격에 뱅크시의 작품이 그려진 벽을 떼어 파는 현상까지 나타나자 미술 시장에 따끔한 일침을 가하기로 결심했다.

뉴욕을 방문한 2014년, 그는 뉴욕 거리에 하루 동안 가판대를 설치하고 본인의 친필 사인이 새겨진 캔버스 원화Original Painting를 당시 가판대 그림의 시세인 60달러에 판매하였다. 글로벌 미술 시장에서 수억 원을 주고도 구하기 힘든 그의 원화가 가판대 가득 진열되어 있는데도 그날 팔린 그림은 고작 세 점뿐이었다. 뱅크시는 이 해프닝을 통해 작품 가치의 진정성에 대한 질문을 던지고, 거품처럼 부풀려진 그의 작품 가격과 이를 조성하는 미술 시장에 일침을 가하고자 하였지만, 가판대에서 팔린 세 점의 작품들이 한화 1억 원~2억 원에 판매되었다는 점으로 미루어 볼 때, 그의 메시지가 아직

뉴욕 가판대에서 판매되고 있는 뱅크시의 진품 원화들, 2014년 ⓒDaily Mail

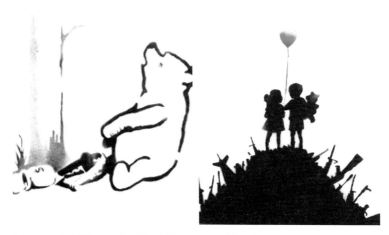

뉴욕 가판대에서 팔린 〈Pooh Bear〉(왼쪽), 〈Kids with Guns〉(오른쪽), 2014 ⓒDaily Mail

작가 본인의 거품을 잠재우지는 못한 듯하다.

미술 시장을 향한 뱅크시의 해프닝은 이후에도 계속되었다. 2018년 세계적인 옥션 하우스인 소더비에서는 뱅크시의 대표작인 〈Girl with Balloon〉 시리즈의 원화가 오랜만에 공개된다고 하여 많은 콜렉터들이 몰려들었다. 한화 약 85억 원으로 예상되었던 이 작품은 308억 원에 낙찰되었다. 그런데 낙찰자의 기쁨도 잠시, 낙찰된 순간 작품이 사이렌 소리와 함께 자동으로 분쇄되기 시작한 것이다.

소더비 관계자, 참여자, 낙찰자 모두가 당황하는 사이에 작품의 반이 액자 속에 숨겨 놓은 분쇄기로 잘려져 나왔고 (작가의 의도는 작품 전체를 분쇄하는 것이었지만 기계 오작동으로 반만 분쇄되었음이 추후 그의 SNS를 통해 밝혀졌다) 그제서야 사람들은 왜 작품명이 원제인 'Girl with Balloon'이 아닌 'Love is in the bin<sup>쓰레기통 속 사랑</sup>'인지 깨닫게 되었다.

뱅크시는 이를 통해 작품 가격의 진정성에 대한 질문을 던지고 싶었지만 이번에도 미술 시장은 "라이브로 재탄생된 최초의 작품"이라며 오히려 이 해프닝을 이용한 마케팅을 하였다. 전문가들은 이 작품이 재낙찰될 경우 약 100억 원을 호가할 것으로 예측하고 있다.

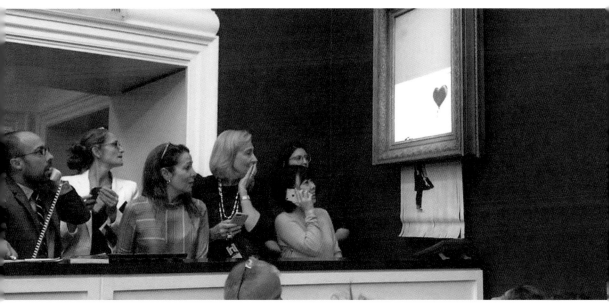

소더비 경매에서 낙찰 후 분쇄되고 있는 〈Love is in the Bin〉, 2018년 ⓒArts

# 그래피티 아티스트의
# 판화<sup>Print</sup> 작품과 소장

거리의 예술가인 그의 작품은 벽을 떼어오거나 우연히 가판대에서 고르게 되는 것 외에는 소장할 수 있는 방법이 없을까?

뱅크시는 특정한 장소에 남겨진 본인의 그래피티 작업을 전 세계의 사람과 공유하고 공감하기 위해 판화를 제작하여 판매한다. 글로벌 미술 시장 TOP 10위를 기록한 뱅크시의 작품이기에 에디션 볼륨이 많은 판화라도 평균 한화 약 1천만~5천만 원에 거래되고 있으며 지난 20년간의 기록을 분석하였을 때 재판매로 인한 투자 수익율은 1,397%에 이른다.

뱅크시는 손으로 직접 원화 작업을 하기도 하지만 익명을 지키고 경찰이나 대중의 눈에 띄지 않기 위해 대다수의 작품을 스텐실<sup>모양을 오려낸 후 스프레이 페인트 하는 기법</sup>로 작업하기 때문에 판화 에디션 또한 작업이 수월하여 평균 에디션 볼륨이 1,000개 내외로 제작된다. 뱅크시의 명성으로 에디션 750개의 판화 작품이 한 점당 한화 약 8천만 원을 호가하기도 하는데 그중 작품의 가격을 결정하는 기준은 첫째, 작품의 대중성, 둘째, 작품의 희소성이다.

첫째, 작품의 대중성은 실제 거리의 그래피티를 통해 화

제가 된 작품의 판화인지를 따져본다. 대중과 평단의 관심을 많이 받은 작품일수록 판화라도 높은 가격으로 판매되고 있으며 뱅크시의 작품 수요는 지속적으로 증가하고 있기 때문에 소장 후 재판매시 평균 30%의 수익율을 얻을 수 있다.

둘째, 작품의 희소성이란, 에디션 볼륨이 큰 뱅크시의 작품 중 작가가 퀄리티를 인정한 AP^Artist Proof 작품인지, 혹은 에디션 넘버가 적은 작품인지의 여부를 뜻한다. 뱅크시의 꼼꼼함 때문에 AP가 없는 작품들도 대다수이고 혹여 AP를 부여하더라도 10점 이내로 부여하기 때문에 동일한 작품이라도 가격이 많게는 2.5배까지 상승한다.

마지막으로, 뱅크시의 작품 소장시에는 그의 에이전시인 Pest Control에서 진품 보증서^COA: Certificate of Authenticity가 발행되는지를 확인해야 한다. 뱅크시의 작품을 쉽게 다운로드하여 복제할 수 있다는 점과, 그의 실제 스텐실을 구입할 수 있어 누구나 뱅크시의 작업을 모사할 수 있다는 점에서 특히 뱅크시의 판화 작품은 COA를 반드시 확인하고 재거래시까지 소장해야 한다.

# 뱅크시에겐
# 저작권이 없다?

미술품을 구입 및 소장 외 용도로 사용할 때 가장 유의해야 할 점은 예술과 관련된 여러 규제들이다. 가장 중요한 것은 바로 '저작권copyright'인데 저작권은 아티스트가 본인이 창작한 작품에 대해 적합한 이득을 취할 수 있도록 마련되었으며 작가나 작가의 소속 에이전시의 허락 없이 작품의 이미지가 작가 의도와 무관하게 사용되는 것 및 제3자가 작품을 복제하는 것을 방지하기 위해 생긴 예술의 가장 기본적인 법규이다. 결론부터 말하자면 뱅크시에게는 저작권이 없다. 저작권이란 신원이 명확한 인물이 자신의 작품에 대한 권리를 행사하는 것인데 뱅크시는 자신의 존재를 공개하지 않기 때문에 아무도 작가가 누구인지 모르기 때문이다.

하지만 저작권법이 매우 세밀하며 복잡하다는 것을 간과해서는 안 된다. 많은 사람들이 작가 사후 70년이 지나면 작품의 저작권이 대중에 귀속되어 아무런 제재 없이 사용할 수 있다고 생각하는데 반드시 그런 것은 아니다. 만약 작가의 작품이 공동 작업일 경우 참여한 작가가 모두 사망한 지 70년 후에야 저작권이 대중에게 귀속된다는 점, 만약 원화 작

품이 사진으로 남겨졌을 경우 사진 작가에게도 저작권이 있을 수 있기 때문에 임의적으로 작품을 인쇄하거나 영리적으로 사용하면 저작권법에 저촉된다는 점 등을 기억해야 한다.

또한 중요시 여겨지는 것은 '저작 인격권<sup>Artist's Moral Rights</sup>'이다. 저작 인격권이란 우리가 작품 소개를 할 때 어느 작가의 작품인지 명시하는 것과 같이 창작자와 창작물에 대한 명확한 표기를 하는 것을 포함하여, 작품 의도와 다른 해석을 낳는 설명이나 원작을 임의로 촬영하여 또다른 창작물을 생성하는 것을 방지하기 위해 설정된 법률이다.

많은 사람들이 작품을 소장하면 작품의 저작권과 저작 인격권을 함께 소장한다고 생각하지만 저작권은 엄연한 지적 재산권으로 모든 작품의 저작권은 작가 혹은 작가가 지정한 가족, 지인, 에이전시에 귀속된다. 따라서 작품을 소장하였다고 해서 함부로 작품의 사진을 찍어 달력을 만들어 지인에 나눠주거나 판매하는 것, 여러 장 인쇄하여 포스터나 엽서로 나눠주는 행위 등은 저작권을 보유한 사람에게 공식 허가를 받지 않는 이상 엄연히 불법이라는 점을 인지해야 한다.

뱅크시는 그 존재가 가려져 저작권은 보유하고 있지 않지만 하나의 브랜드로서 상표등록을 하였기에 저작권<sup>Copyright</sup>이 아닌 트레이드마크<sup>TM: Trademark</sup> 소유자로 분류된다. 상표

권 또한 임의로 사용하는데 많은 규제가 있기 때문에 작품 소장시 반드시 확인해야 할 부분이다.

뱅크시의 공식 에이전시인 Pest Control은 저작권/상표권에 대해 뱅크시다운 답을 내놓는다.

"개인의 기쁨과 비영리적 목적을 위해 뱅크시의 이미지를 원하는 색상으로 인쇄하여 카드로 만들거나 집의 커튼으로 만들거나 학교 숙제로 제출하여도 된다. 하지만 개인이 아닌 상업적 목적으로 사용하는 제3자의 경우 뱅크시는 저작권 사용을 허락하지 않으며 마치 작가가 제작한 것으로 오해할 수 있는 상품의 판매를 금한다."

## 뱅크시와 NFT

최근 투자적 가치 자산으로 각광받고 있는 NFT는 '대체 불가능한 토큰Non-Fungible Token'을 의미하는 것으로, 블록체인의 토큰을 다른 토큰으로 대체하는 것이 불가능한 자신만의 가상 자산을 뜻한다. 즉, 내가 소장한 예술 작품의 토큰을 다른 예술 작품이나 분야가 다른 토큰과 상호 교환이 불가능하다는 점에서 자산의 소유권을 명확히 할 수 있다.

디지털 토큰이라는 점에서 직접 손으로 만질 수는 없지만 언제든지 나만의 자산을 디지털로 소장하고 감상할 수 있고 별도의 고유한 인식값이 있다는 희소성으로 자신에게 특별한 작품, 영상, 부동산 등을 NFT로 소유하는 사람들이 점차 늘어나고 있다.

여기에서 유의할 점은 많은 사람들이 블록체인을 기반으로 하는 NFT와 비트코인을 동일시 여기는 경우가 많은데 비트코인은 발행처에 따라 균등한 조건을 가지고 있으며 상호 거래 및 대체가 가능하지만 NFT는 별도의 고유한 인식값을 담고 있어 서로 교환할 수 없다는 점이다.

2021년 3월, 뱅크시의 작품인 〈Morons〉(2006)의 원화를 불에 태워버리는 영상이 올라왔다. 작품을 태운 주체는 어느 블록체인 회사였는데, 원화를 소각함으로써 영원한 디지털 자산으로 남기기 위함이라며 이 작품을 NFT화 하였고, 뱅크시의 예술적 명성과 아트의 NFT화라는 화제성으로 한화 약 4억 원의 NFT로 판매되어 누군가의 고유한 디지털 아트로 소장되게 되었다.

대중들이 NFT에 열광하는 또 다른 이유는 천정부지로 오른 고가의 예술품을 조각화 된 NFT를 통해 소액으로도 원하는 만큼 소장할 수 있기 때문이다. 실제로 뱅크시의 작품

은 1만 개의 조각으로 나뉘어 1 NFT당 한화 약 180만 원에 구매할 수 있어 작품 전체를 구입해야 하는 큰 부담 없이 작품을 소장할 수 있게 되었다.

다만 NFT 작품이 큰 인기를 끌며 실제 원화가 존재하는 작품에 대한 NFT 작품의 희소성 문제가 대두되었고, 그 결과 현재 NFT를 타깃으로 창작된 디지털 아트가 시장의 붐을 이끌고 있다. 이제는 누구나 손쉽게 본인의 NFT를 제작할 수도 있기 때문에 작품 공개의 기회가 적었던 신진 아티스트들이 NFT 시장에 뛰어들고 있으며 새로운 작품을 접하는 소비자들 또한 열광하고 있다. 다만 앞서 언급하였듯이 작품을 소장시에는 저작권 관련 여부를 꼼꼼히 확인해야 하며, NFT 특성상 디지털로만 작품의 고유성을 소장한다는 점을 유념해야 한다.

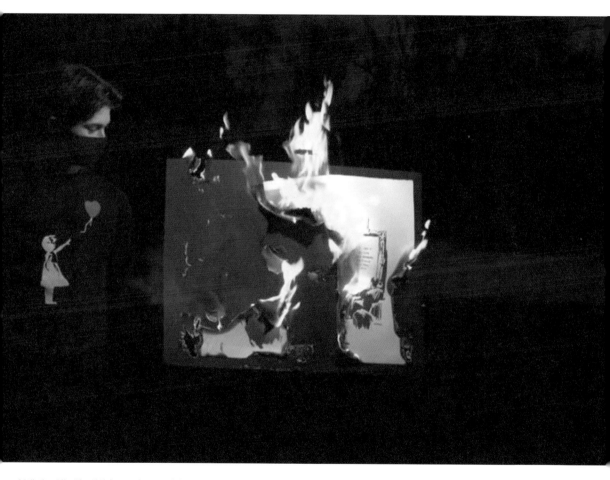

불에 타고 있는 뱅크시의 〈Morons〉, 2006년 ⓒArtnet News

# 세상에서 가장 불편한 호텔,
# The Walled Off Hotel

✳

호텔 선정시 가장 중요한 요소들은 무엇일까? 아마도 근사한 뷰, 안락함, 안전한 주변 치안, 합리적인 가격 등등일 것이다. 하지만 뱅크시의 호텔은 이 모든 요소들을 거스른다. 바로 팔레스타인에 그가 세운 '벽에 가로막힌 호텔The Walled-Off Hotel'의 이야기이다.

2005년 뱅크시는 팔레스타인 여행 중 높이 9m에 길이 680km인 거대한 콘크리트 장벽을 마주하게 되었다. 이스라엘이 팔레스타인 무장 단체의 공격을 차단하기 위해 세운 분리 장벽이었다. 뱅크시는 벽을 사이에 두고 가족들과 생이별을 하고 생활 터전을 빼앗긴 팔레스타인들을 만나게 되었고, 12년 후 800km로 늘어난 장벽 맞은편에 호텔을 세웠다.

뱅크시의 호텔은 거대한 분리 장벽에 가로막혀 창밖의 모습은 뷰는커녕 빛조차 제대로 들지 않으며 내전 중인 지역이라 온수는커녕 물이 끊기는 경우도 허다하다. 심지어 평

균 30만 원의 숙박료까지 내야 하는 이곳에는 하루 700명이 넘는 관광객이 몰려 늘 예약이 꽉 차 있다. 그 이유는 도대체 무엇일까?

바로 호텔 자체가 세상에 존재하지 않는 그의 유일한 미술관 같은 곳이기 때문이다. 전체 공간은 그와 팔레스타인에서 활동 중인 작가들의 작품으로 장식되었고, 막막한 분리 장벽 또한 뱅크시의 캔버스가 되어 직접 그린 아홉 개의 그래피티 작품을 실제로 볼 수 있다. 또한 기념품 샵에서는 장벽의 잔해에 그려진 뱅크시의 작품을 구입할 수 있고, 누구나 분리 장벽에 뱅크시의 작품 곁으로 그래피티를 그릴 수 있으니 뱅크시의 작품 속에서 머물 수 있는 아주 특별한 경험을 할 수 있는 것이다.

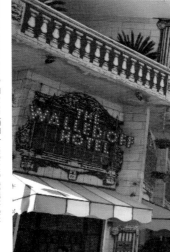

The Walled Off Hotel의 전경, 2018년 ⓒThe Walled Off Hotel

호텔의 내부, 2018년 ⓒThe Walled Off Hotel

　자본주의를 꼬집는 그의 호텔이 결국은 엄청난 수익을 벌어들이는 강대국의 민낯을 보여준다는 혹평은 결국 그가 표현하고자 한 것이 분쟁의 민낯이었음을 증명한다. 뱅크시는 창출된 모든 수익을 모두 팔레스타인 지역에 기부하며 모든 논란을 잠재울 수 있었다.

　그래피티의 평면적인 한계를 넘어 현상의 작품화, 역사의 기록화, 예술을 통한 사회 문화적 경험을 전달한다는 점에서 뱅크시가 사회에 남기는 메시지는 호텔의 방문객으로 인해 확산되고 있다. 앞으로 그가 던질 사회의 고민과 질문은 무엇일지 기대가 된다.

# 한 작품에 850억 원?

# 비플

Beeple

○ ◑ ○

작업을 하고 있는 비플의 모습 ⓒWall Street Journal

# 단 하루도 빠지지 않은
# 5,000일의 기록

비플<sup>Beeple</sup>의 본명은 마이클 조세프 윙클만으로, 1981년 미국에서 태어나 컴퓨터 공학을 전공하는 평범한 공대생이었다. 하지만 그는 코딩을 짜거나 프로그램을 개발하는 과정보다 직접 촬영한 사진을 웹디자인에 적용하는 데 더 큰 관심이 있었다. 스스로 다양한 드로잉 프로그램들을 공부해가며 본인의 전공인 IT 기술을 기반으로 컴퓨터를 활용한 그림, 즉 디지털 아티스트의 길로 접어들게 된다.

한 해 동안 매일 그림을 그린 작가 톰 주드의 작품 〈Every day〉(2007~2008)에 영향을 받은 비플은 본인의 실력을 늘리고자 2007년 5월, 매일 한 점씩 작품을 그려 인터넷에 올리는 행위 예술이자 디지털 아트 작업을 시작한다. 그때 그는 짐작이나 할 수 있었을까, 습작처럼 매일 그리는 그의 작품이 13여 년 후 글로벌 미술 시장을 뒤흔들 것을.

비플의 〈5,000일의 기록 Everydays: the first 5000 days〉(2021)는 일본의 개념미술가 온 카와라의 〈Today〉(1966~1995) 프로젝트와 닮은 점이 있다. 1966년 1월 1일부터 그의 생이 마감된 해까지 각각의 캔버스에 '날짜'를 '그

린' 작품인데, 체계적인 규칙 아래 행해지는 예술을 의미하는 프로시져 아트<sup>Procedure Art</sup>라는 공통점이 있다.

매일 작품 한 점을 그리는 것이 아티스트로서 그리 어려운 일일까 생각이 들 수도 있지만, 하루도 빠짐없이 창작물을 제작한다는 것은 집요와 집착에 가까운 노력이 있어야만 가능한 일이다. 비플은 그의 결혼식 날에도, 첫 아이가 태어나던 날에도 멈추지 않고 매일 작품을 인터넷에 올렸고 그 과정 또한 행위 예술물로써 기록에 남겼다.

톰 주드의 〈Everyday〉 시리즈중에서,
2007~2008년 ⓒTom Judd

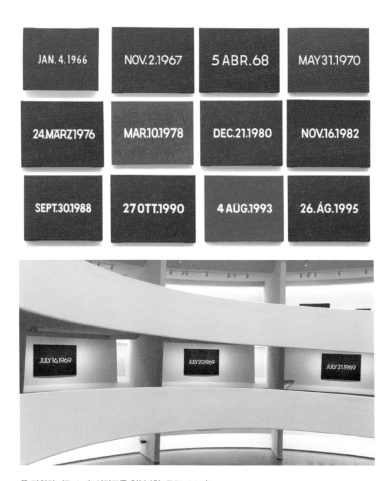

온 카와라, 〈Today〉 시리즈중 일부 (위, ⓒPhaidon)
온 카와라 전시회 장면, 2015년(아래, ⓒGuggenheim Museum)

## 모든 날들, Everydays

비플 작품의 주요 주제는 팝 아트의 모티브를 차용한 사회, 정치적 풍자를 통한 디스토피아 미래이다. 2007년 5월 1일부터 그는 컴퓨터 앞에 앉아 매년 그래픽 프로그램을 바꿔가며 자신의 디지털 아트 실력을 연마하기 위한 작업을 시작했다. 따라서 초기 작품은 단순하고 어색한 부분도 있지만 점차 그의 구현 능력과 디지털 아트 프로그램의 활용을 적극 수용한 결과 비플의 작품은 독창적이며 독보적인 'Phantasmagoric works <sub>환영, 주마등처럼 스쳐가는 영상</sub>' 움직임까지 구현할 수 있게 되었다. 매일같이 인터넷에 올라오는 그의 그림이 주목을 받기 시작하면서 루이뷔통과 같은 명품 브랜드와 콜라보레이션 작업 제안도 들어오기 시작했다.

그의 작품을 통해 나의 모든 날들은 어떠했는지 되새겨보게 된다. 진열장 속 작품을 만져볼 수 있는 큐레이터가 되기 위해 일 년에 백 곳이 넘는 박물관을 직접 찾아다녔고 일일이 찍은 사진을 인화하여 박물관 소개와 당시의 느낌, 내가 큐레이터라면 보완했을 만한 점을 기록해왔다. 훌륭한 교육 시스템 속에서도 이론을 쌓을 수 있었지만 지금의 큐레이터 송한나를 형성한 것은 그동안의 기록이라 생각한다. 단순한

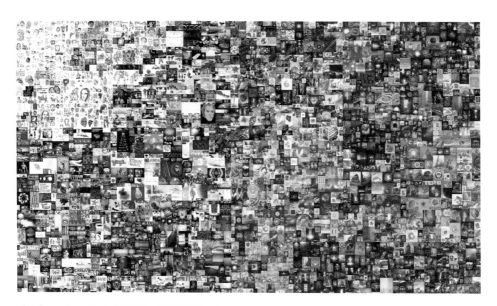

비플, 〈Everydays: The first 5000 days〉, 2021 ⓒBeeple

비플, 〈Human One〉, 2021 ⓒcryptonews

비플, 〈Crossroads〉, 2021 ⓒartnews

기록의 수집이 아닌, 점점 발전할 수밖에 없는 과정의 경험이 기반이 되었기 때문이다. 비플처럼 기술을 연마하기 위한 목적이 아닌 개인의 일기와 같은 기록의 비체계적인 연작이었지만 그와 나의 모든 날들의 공통점은 경험의 기록화인 듯하다. 기록이 경험이 되고, 경험이 누군가에겐 작품이, 누군가에겐 꿈을 이루는 기반이 되는 과정의 예술인 셈이다.

비플이 5,000일 동안 작업한 작품은 각각 판매되기도 하였다. 당시 미국의 대통령이었던 도널드 트럼프를 풍자한 작품 〈Crossroads〉(2021)는 한화 약 77억 원에 낙찰되었고, 진열장 속에서 유영하는 듯한 우주인의 모습을 그린 〈Human One〉(2021)은 한화 약 356억 원에 낙찰되었다. 그리고 그동안의 모든 작업을 합친 〈Everydays: The first 5000 Days〉(2021)는 한화 10만 원에 시작한 낙찰가가 한화 약 851억 원에 최종 낙찰되었다. 캔버스의 그림이 디지털 세상의 아트로, 물리적 작품 소장에서 디지털 자산 소장으로, 글로벌 미술 시장에 등단하자마자 단숨에 글로벌 아트 시장 판매 거래액 랭킹 1위를 차지하는 등 미술 역사의 새로운 시작이 열리는 순간이었다.

비플의 〈Everydays〉 시리즈중에서 ⓒ Beeple

# NFT 아트,
# 양면의 자산

코로나 이후 비대면 거래가 활성화되고 갤러리 및 미술관들이 개관과 휴관을 거듭하자 미술품 거래 시장은 온라인으로 빠르게 전환되었고 '직접 작품의 아우라와 공감대를 가늠해보고 소장하라'는 미술계 법칙은 깨진 지 오래되었다. 오프라인 시장 확장과 함께 전 세계인들은 비트코인에 열광하기도 하였고 미술품 또한 블록체인 기반으로 '민팅<sup>NFT를 발행하는 것</sup>'되는 NFT 아트에 대중들의 관심이 쏠렸다.

앞에서도 언급한 바 있는 NFT란 '대체 불가능한 토큰'이라는 뜻으로 온라인상으로도 상호교환이 불가능한 별도의 고유 인식 값을 지닌 디지털 자산을 의미한다. 쉽게 말하자면, 내가 만약 비플의 작품을 1 NFT로 구매했거나 1 NFT의 수익을 벌었다면 그 1 NFT로 다른 작품, 게임, 부동산 등의 NFT와 교환할 수 없다는 뜻이다. 또한 NFT는 블록체인을 기반으로 하는 기술이기에 각 토큰에 별도 고유번호가 부여되어 발행자 및 소유권과 판매 이력에 대한 정보가 투명하게 저장된다. 언제든 필요 정보를 확인할 수 있으며 위조가 불가능하다는 장점을 지니고 있다.

한때 비트코인 열풍으로 엄청난 부를 거머쥔 사람들이 있는 반면, 이로 인해 경제적 타격을 받은 사람들이 있었던 것처럼 NFT 또한 양면을 지니고 있다. NFT 아트에 관심이 쏠리며 2021년 한 플랫폼에서 1개월 동안 거래된 NFT 작품만 5억 달러, 한화 약 6,140억 원일 만큼 현재 NFT 작품 거래가 글로벌 미술 시장을 잠식하고 있다고 해도 과언이 아니다. 이로 인해 작가, 판매자, 투자자 등이 작품 하나로 수천 억의 이익을 얻으며 NFT 시장은 빠르게 성장하고 있다.

비플의 기록적인 850억 원 NFT 작품 또한 미국의 한 아트 콜렉터가 처음 구매한 후 몇 주 후 재판매하여 1,000% 투자 수익을 번 사례로, 장기간의 기다림이 필요한 일반 미술 시장과는 달리 단시간에 헤드라인을 장식하는 수익률을 얻고자 많은 콜렉터와 투자자들이 몰리고 있다.

이처럼 단기간 내에 높은 수익률을 얻을 수 있다는 달콤함도 있지만 NFT 아트 구매시 반드시 유의할 점도 있다. 바로 '가스비Gas Fee'라고 불리는 비용 부분이다.

NFT는 여러 종류의 플랫폼에서 다양한 명칭의 단위로 민팅되는, 비트코인과 마찬가지로 컴퓨터에서 채굴해야 하는 토큰이다. 채굴하는 데 드는 전력 비용과 그 외 수반 비용 등을 가스비라고 부르는데, NFT 플랫폼에 따라 가스비를 책정

하는 방식, 가스비의 기본 비용, 재판매시 수수료 등이 천차
만별이다.

　실제 예를 들자면, 미국 마이애미의 한 투자자가 30달러
가치의 NFT 작품을 구입하였고 채 하루도 되지 않아 3배 이
상의 값으로 재판매할 수 있었지만 토큰 발행비, 플랫폼 자
체 디지털 지갑 사용료, 구입 수수료, 재판매 수수료 등으로
오히려 200달러의 손해를 본 경우가 있었다. 이처럼 가스비
에 대한 기준은 매우 모호하여 첫 구매시 플랫폼의 가스비
지불 기준을 꼼꼼히 따질 필요가 있다.

　또한 NFT 아트 시장에 관심이 쏠리며 수많은 일반인과 작
가의 참여와 작품량의 증가, 투자자들의 무분별한 토큰 투
입으로 현재 NFT 시장은 마치 미개척 황야에 거대한 모래바
람이 불어 앞이 보이지 않는 상황이다. 비플 그 스스로도 "내
작품이 이 가격으로 경매될 줄 알았다면 나는 더 많은 시간
을 할애했을 것"이라고 말했듯이 아티스트 본인도 작품 거래
액을 가늠하기 어렵다. 그러므로 NFT 아트 구매시 무리한 투
자보다는 시장의 흐름을 면밀히 살펴보며 거래하는 것을 추
천한다.

# 나만의 NFT 만들기

＊

반드시 전문적이거나 유명한 아티스트가 아니어도 NFT 작품을 제작 및 민팅할 수 있기에 NFT 제작 과정을 살펴보고자 직접 NFT 만들기를 시도해 보았다.

나는 큐레이터이기에 미술사 및 미술 시장 관련 이론과 실무적인 경험은 풍부하지만 정작 그림을 그려본 경험은 초중고 시절 미술 수업이 전부이다. 큐레이터로 근무하며 많은 아티스트와 전시를 접하며 막연히 '나도 내 생각과 경험을 예술로 표현해보고 싶다'라는 생각이 들었지만 어떻게 캔버스를 골라야 하는지, 어떤 붓을 어떤 물감과 함께 어떤 과정을 거쳐 그릴 수 있는지 몰랐기에 엄두가 나질 않았다. 어느 날 무슨 용기가 났는지 내 꿈을 그려보겠다는 결심이 섰고 당장 손에 집히는 대로 캔버스와 붓, 물감을 사 그림을 그리기 시작했다.

혹자는 자는 동안 꿈을 꾸면 숙면을 취하지 못하는 것이라

## NFT 아트 거래 과정

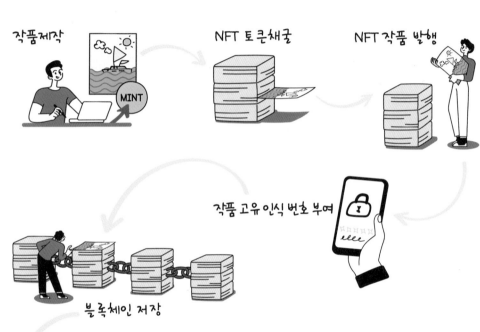

작품제작      NFT 토큰채굴      NFT 작품 발행

작품 고유 인식 번호 부여

블록체인 저장

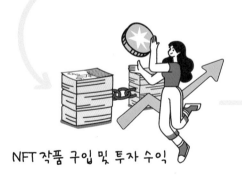

NFT 작품 구입 및 투자 수익

재판매 및 블록체인 기록 업데이트

하는데, 나는 내가 기억하는 네 살부터 현재까지 단 하루도 빠짐없이 꿈을 꾸었다. 자다 업어가도 모를 만큼 푹 자는데도 말이다. 하지만 꿈에서 독특한 경험을 한 날이면 하루 종일 그 여운이 가시지 않았고 내가 본 것과 경험을 '소화'해야만 해소될 것 같아 선택한 것이 그림이었다. 부족하지만 자기 만족을 위해 시작한 그림은 이제 나의 가장 효과적인 스트레스 해소법이자 행복한 취미가 되었다.

그렇게 그린 그림 중 두 점을 골라 NFT로 만들기로 했다. 무작정 포탈 사이트에 'NFT 만들기'를 검색하였고 이미 수많은 플랫폼에서 서비스를 제공하고 있었다. 그중 가장 간단해 보이는 사이트를 선택하여 가입한 후 나만의 NFT 고유 번호와 디지털 지갑 주소를 부여받았고, SNS처럼 쉽게 작품을 찍은 사진과 설명을 올리고 'NFT 발행하기'를 클릭하니 다른 사람들의 콜렉션과 함께 나의 그림이 NFT 시장에 올라가게 되었다. 10분도 채 걸리지 않는 시간이었다.

책 준비를 위해 실험적으로 해 본 것이라 아직 판매가 이루어지거나 우려했던 가스비가 발생하지는 않았지만 누구나 NFT 아티스트가 될 수 있다는 점에서 NFT 시장의 오픈성과 잠재적인 리스크가 실감났다.

온라인 아트 시장의 특성상 3D 애니메이션이나 미디어 작

품이 판매 가능성이 높을 것으로 예상되며, 플랫폼마다 제공
하는 서비스에 대한 특장점이 있으니 여러 군데 비교해보고
조금씩 시도해보는 것도 좋은 취미가 될 것 같다. 혹시 아나,
우리도 어느 순간 800억 원의 NFT 작가가 되어 있을지.

송한나, 〈Riding on an Invisible Carousel〉, 2022 ⓒ송한나

Hannasong_1110

NFT 플랫폼에 작품을 발행한 화면 캡쳐 ⓒ송한나

# 삶의 축복을 그리는 작가

# 페르난도 보테로

## Fernando Botero

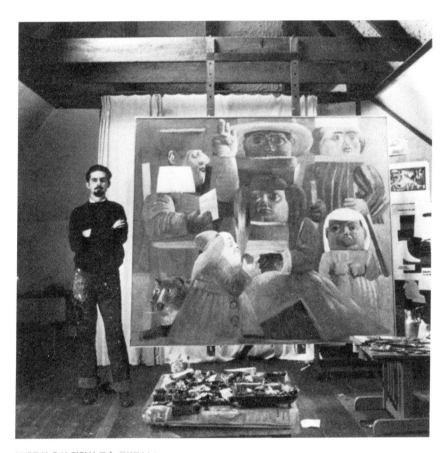

보테로의 초기 작업실 모습 ⓒWikidata

# 화가를 꿈꿨던 투우사

　1932년 콜롬비아 메델린에서 태어난 보테로는 네 살이 되던 해 아버지를 여의고 기울어진 가정 형편으로 어머니의 관심을 받지 못한 채 어려서부터 삼촌의 영향을 받고 자랐다. 삼촌은 보테로를 콜롬비아에서 안정적인 직업으로 지낼 수 있는 투우사 학교로 보냈지만 보테로의 관심은 다른 곳에 있었다.

　보테로의 일상은 미술관과 거리가 멀었지만 그는 길을 오가며 마주치는 바로크 스타일의 교회 장식과, 다양한 순간과 메시지를 담고 있는 벽화에서 눈을 떼지 못했고, 열여섯 살이 되던 해부터 자신이 마주치는 사람, 동물, 건물, 벽화 등을 스케치하기 시작하였다. 사실감 넘치는 화풍으로 그의 그림은 큰 인기

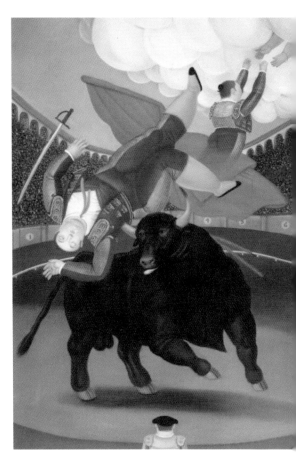

〈The Death of Luis Chalet〉,1984 ⓒFernando Botero

보테로의 전시회 전경, 1980년 ⓒHenie Onstad Archive

를 얻었고, 투우를 보러 온 사람들이 입장권과 그림을 바꾸고 돌아갈 정도였다고 한다.

타고난 재능 덕분이었을까, 그의 그림은 메델린 시에서 가장 유명한 주간지 〈El Comlombiano〉에 실리게 되었고 이렇게 번 돈으로 보테로는 투우사가 아닌 미술을 배울 수 있는 고등학교에 진학하였다. 보테로는 학비를 마련하기 위해 프란시스크 고야, 디에고 벨라스케스와 같은 에스파냐의 거장들의 작품을 모사하여 관광객들에게 판매하는 일을 하였고 남은 시간에는 스페인 식민지 장식 예술, 파리와 피렌체 예술을 연구하였다.

틈틈이 그린 그의 작업들은 일상 속 사람들을 담고 있기도

하였고 거리 벽화에 등장하는 정치적 메시지를 담고 있기도 하였다. 이렇게 모인 작품들로 보테로는 1948년 공식 전시회에 처음으로 참여할 수 있었다. 예술에 대한 꾸준한 연구와 모사를 통한 그림 실력으로 그의 초기 작품은 대중의 긍정적인 평가를 받으며 1950년 첫 솔로 전시 개최로 이어졌고 콜롬비아의 떠오르는 작가로 주목을 받기 시작하였다.

## 보테리스모의 시작, 만돌라

보테로가 처음부터 '뚱뚱함'을 그린 것은 아니었다. 앞서 언급되었듯 그는 세계적 거장의 그림을 모사하고 식민지 건축물과 벽화, 일상 속 사람들과 순간들을 재현하는 그림을 그려왔다. 스페인 작가인 파블로 피카소와 후안 그리스의 입체주의 작품 속 형태와 형상이 어떻게 표현되는지 연구하며 큰 영향을 받은 보테로는 그만의 방식으로 사물의 표현을 연습했다.

1956년 어느 날, 멕시코에서 잠시 지내고 있던 보테로는 우연히 술집에서 연주하고 있는 악사들의 악기인 '만돌라[류트]

<sub>과에 속하는 나무로 만든 현악기</sub>'를 그리게 되었다. 기타처럼 생겼지만 매우 작은 구멍과, 아몬드처럼 둥글게 솟은 모양의 악기와, 구멍에 비해 과장된 볼륨의 몸체를 그리는 매력에 빠진 보테로는 주변의 사물과 인체들의 곡선과 볼륨을 집중적으로 탐구하게 되었고 피사체의 특색을 강조하고 과장하는 그만의 시그니처 스타일, '보테리스모'를 완성시켜 나갔다.

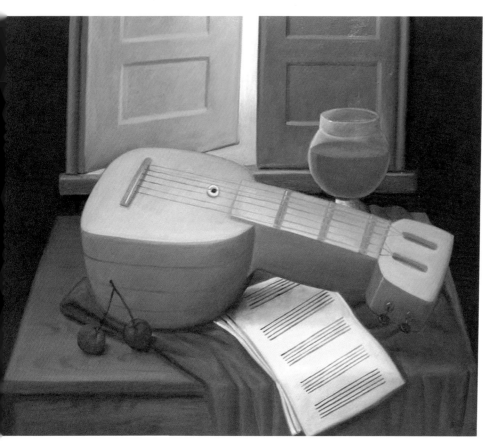

⟨Still Life with Mandolin⟩, 1998 ©Fernando Botero

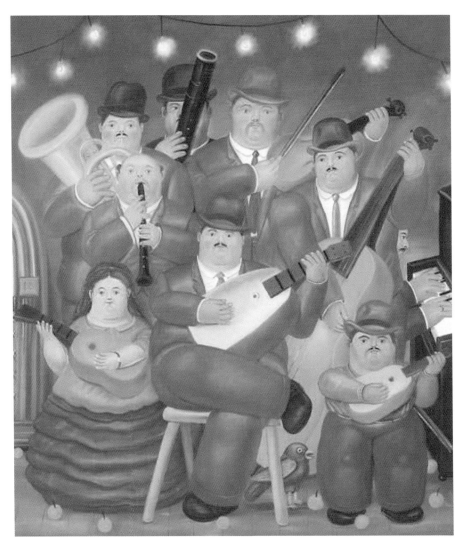

〈The Musicians〉, 1979 ⓒFernando Botero

# 나는
# '뚱뚱함'을 그리지 않는다

　페르난도 보테로는 뚱뚱한 인물과 동물을 그리는 사실주의의 재현적 대상을 그리는 구상화가로 우리에게 알려져 있다. 그는 왜 뚱뚱한 사람들을 그리는 걸까? 그의 대답은 의외로 간단하다.

　"사람은 이유 없이 좋아하는 대상과 형태가 있다. 나도 본능적으로 그것을 따를 뿐이고 이후에야 그 이유를 설명하려 애쓸 뿐이다."

　하지만 그는 작품 속 피사체를 '뚱뚱'하다고 표현하는 것을 완강히 거부한다. 그는 과장된 인물들의 모습을 "형태의 관능성Sensuality of Form"이라 설명하며 자신은 형태의 가장 자연스러운 볼륨과 곡선을 강조함으로써 각 피사체를 돋보이게 하고 각 등장 인물의 중요성을 부각한다고 했다. 그래서일까, 보테로 작품에 등장하는 인물 중에 주인공은 없다. 모두가 각각의 성격을 지니고 있으며 누가 주인공이라 해도 이야기가 만들어지는 보테로만의 캔버스 속 연극이 펼쳐진다.

　확실한 것은 보테로는 그의 과장된 피사체를 통해 사람들에게 긍정적인 기분을 전달하고자 했다. 주변에서 쉽게 볼

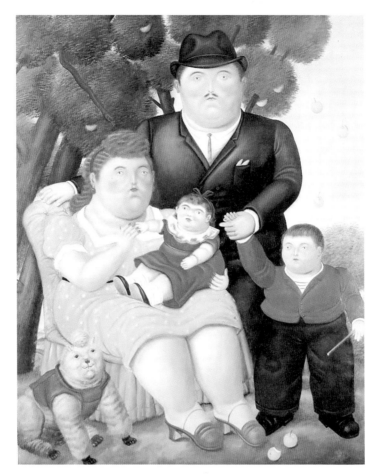

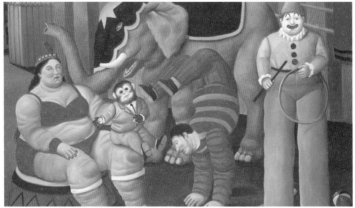

⟨Family⟩, 1989(우)와 ⟨The Street⟩, 2000(아래) ©Fernando Botero

수 있는, 혹은 본인의 가족의 모습을 연상시키는 모습을 통해 익숙함을, 콜롬비아 특유의 음악이 함께하는 술집의 풍경으로 흥겨움을, 서커스의 장면들로 신기함과 즐거움을 선사했고 때로는 정치적인 풍자를 통해 시니컬한 웃음을 공유한다. 다양한 주제를 아우르는 그의 작품의 공통점은 바로 '공감'과 '유쾌함'이다.

그의 생기 넘치는 색감은 남미의 정서를 풍겼고, 과장된 인물들의 표현은 기분 좋은 에너지를 남긴다. 보테로는 본인의 작품을 통해 일상 속 마주치는 사람과 매 순간, 즉 세상을 축복하고자 했고 그의 작품에 공감하는 대중과 평단의 인정과 함께 그만의 독특한 화풍은 '보테로시모Boterismo'라는 새로운 장르를 만들게 된다.

1953년 무렵 보테로는 파리로 건너가 루브르와 피렌체, 르네상스 거장의 작품들을 탐닉하며 수많은 작품을 남겼다. 전 세계 50개국이 넘는 주요 도시에서 전시를 개최하고 저명한 미술계의 상들을 휩쓸며 스스로를 "가장 콜롬비아다운 콜롬비아 작가"로 칭할 만큼 콜롬비아를 대표하는 세계적인 작가 대열에 들게 되었다.

# 그림으로 역사를 박제한
# 보테로

2005년 보테로의 지대한 관심을 끈 사건이 있었다. 바로 미국과 이라크 전쟁 중 미군이 이라크 수감자들을 대상으로 자행한 아부 그라이브<sup>Abu Graib</sup> 감옥에서의 만행에 대한 기록이었다. 그는 닫힌 감옥을 "그림을 통해 열어젖힌다"는 표현을 하며 일년 넘게 작업에 몰두하여 아부 그라이브의 참상을 85점의 그림과 100점의 스케치로 남겼다.

자국민조차 알지 못했던 미군의 만행을 2007년 워싱턴 DC를 포함한 주요 도시에서 접한 미국인들은 유쾌한 그의 그림체 속 참상에 충격을 받았고, 반전 운동에 힘을 싣는 계기가 되기도 하였다. 전시 이후 〈아부 그라이브 감옥〉 시리즈의 모든 작품은 미술관에 기증되었다. 순간의 뉴스로 조명되었다가 금세 잊힌 사건이, 신문의 1면을 차지하다 소리 없이 사라진 역사의 한편이, 보테로의 그림으로 인해 역사의 기억으로 영구히 박제된 것이다.

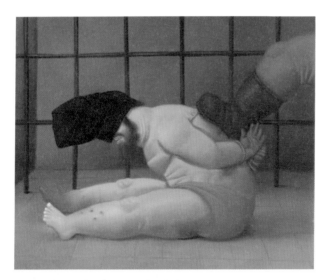

〈Abu Ghraib Prison〉 시리즈, 2005
ⓒMarlborough Gallery

# 보테로의 작품,
# 과연 소장할 수 있을까?

보테로의 대다수 작품은 캔버스에 오일 페인팅을 한 원화이다. 볼륨감 있는 인물들의 생동감 넘치는 색상과 보테로의 손길을 느끼기에 충분한 1m 이상의 대형 작품이 주를 이룬다. 남미 특유의 정서와 더불어 사람들의 수다 소리, 악단의 음악 소리가 들리는 듯한 보테로의 작품. 직접 소장할 수 있다면 얼마나 좋을까?

세계적인 블루칩 아티스트이기에 보테로의 주요 작품들을 보테로 미술관 및 대형 미술관에서 영구 소장<sup>Permanent Collection</sup>하고 있기 때문에 글로벌 미술 시장에서 그의 원화를 만나는 일은 매우 드물다. 혹여 작품이 판매된다고 해도 거래가는 7천만 원~13억 원을 호가하며, 드물게 작업하는 판화<sup>석판화, 동판화</sup>의 경우도 평균 5억 원에 거래된다. 그의 작품이 인쇄된 아트 포스터도 100만원 내외이니 개인이 선뜻 구매하기는 높은 금액이다.

하지만 미술품 구매를 통한 재테크, 즉 아트테크에 대한 관심이 높아지며 고가의 미술품도 개인이 적게는 1천원 단위부터 구매 및 투자할 수 있는 다양한 블록체인 기반 아트

플랫폼이 등장했다. 10억 원을 호가하는 세계적 거장의 작품도 소장 경험의 소비를 지향하는 개인 콜렉터들의 분할 소유권 구매로 단 몇 시간 만에 구매 완료가 되고 있다.

미술관에서만 보던 작품을 개인이 분할 소유할 수 있다는 점과, 분할 소유권이 모두 판매된 후 작품이 최초 작품가보다 높은 가격으로 재거래되었을 때 수익을 투자한 배분만큼 투자 수익을 얻을 수 있다는 점이 매력적인 구조이다. 특히 블록체인을 통해 모든 투자 기록이 투명하게 영구히 남기 때문에 혹여 플랫폼을 운영하는 회사가 운영에 실패하더라도 본인의 투자 자산에 대한 권리를 주장할 수 있다.

보테로 작품의 경우, 최초 원화 작품 가격보다 적게는 12%에서 많게는 61%의 거래가 상승율을 나타내고 있어 투자 자산으로서 미술품의 가치는 매우 높지만, 원하는 수익율을 달성하기 위해서는 기다림의 미학이 필요하다. 작품의 희소성에 따른 가치는 시간의 흐름과 비례하기 때문이다.

아트테크 플랫폼의 시스템이 다양화되면서 가입 조건, 지불 형태, 수익 배분 구조 등에 대한 기준에 차이가 있기 때문에 본인의 분할 소유 목적과 자금 현황 등에 따라 아트테크 플랫폼을 구매하고 작품을 구매하는 것이 필요하다.

# 소장했지만
# 내 것이 아니다?

미술품 소장시 가장 먼저 확인해야 할 것이 있으니 바로 작품의 소장자 및 소장처 기록이 정리된 소장 기록$^{Provenance}$ $^{Record}$이다. 소장 기록은 작품 창작 이후 어느 곳에 어느 사람 혹은 기관에 의해 소장되었는지 기록된 것으로, 작품의 진품 여부 뿐만 아니라 작품 소장의 합법성과 동시에 미술품의 자산적 가치를 인증하는 공식 문서이다.

소장 기록은 작품의 인생을 기록하는 것이기에 그 자체를 읽는 것만으로도 흥미로운 경우가 많다. 이발소 주인이 단돈 5달러에 산 작품이 후세에 물려지면서 세계적 거장의 작품임이 알려지고, 경매를 통해 새로운 기록을 세우다 세계 대전이 발발하며 약탈당하고 이후 미술관에서 소장하다가 경매를 통해 유명한 할리우드 스타를 거치는 파란만장한 이야기를 담고 있을 수도 있는 것이다.

만약 이러한 기록이 담긴 문서가 없다면—특히 50년 이상 된 작품의 경우—, 이후 작품을 재판매할 때 진품 가치에 대한 논란이 있을 수 있다. 현재까지도 발견되는 나치 약탈 문화재에 섞인 출처 모를 미술품의 경우, 아무리 공식 갤러리

에서 진품 보증서<sup>COA</sup>를 발급받아 구입했다고 해도 불법적으로 소장한 것으로 간주되어 소유권 박탈은 물론 법적 처벌을 받을 수도 있다. 역으로 유명한 셀러브리티가 소장한 기록이 있는 작품이라면 동일한 작품이라도 훨씬 높은 가치를 인정받을 수도 있으니 작품 구입 이전 반드시 기록을 확인하고 실제 문서와 함께 디지털 자료로 보관하는 것을 추천한다.

아무리 제작된 지 오래된 작품이라도 소장처를 거치지 않은 'Brand New' 작품이라 기록이 부재할 수도 있고, 여러 판로를 거쳐 대량으로 판매되는 판화의 경우 소장 기록 관리가 되지 않기도 하니, 기록이 없다고 해서 반드시 진품이 아니라는 것은 아니다.

단, 기존 소장자의 개인 정보를 이유로 소장 기록 발행을 거부하는 곳도 있는데, 이는 명백히 잘못된 것으로 특히 가치가 높은 오래된 작품 및 세계 1, 2차 대전 시기 작품이라면 소장자로서 권리와 작품 가치 보존을 위해 반드시 필요한 문서임을 기억하자.

그렇다고 갤러리에서 발행하는 진품 보증서가 의미 없다는 것은 결코 아니다. 하지만 얼마든지 위조 가능하기에 인증된 재단에서 발행하는 진품 보증서만이 최종적으로 인정된다는 것을 기억해 두자. 고가의 작품일수록 이후 재거래를

통한 투자 가치를 고려한다면 작품에 대한 최대한의 정보를 가지고 있는 것이 유리하다. 갤러리 또한 공식 딜러 혹은 재단을 통해 작품을 구입하므로 당당히 소장자로서 요청할 문서를 요구하고 작품의 소유권과 가치를 보장받도록 하자.

소장 기록(Provenance Record)의 예시 ⓒArtwork Archive

# 보테로 그림 속 세계적 거장의 작품

＊

보테로 고유의 '보테리스모'가 탄생하기까지 보테로는 미술관에 걸린 세계적 거장의 작품들을 연구하고 모사하며 그림 실력을 키워 자신만의 독창적인 시각으로 고전 작품, 특히 이탈리안 르네상스 시기 작품들을 재해석하였다. 당시의 경험은 그의 작품 세계 속으로 스며들었고, 고전에서 멈춘 작품들이 보테로를 통해 재탄생 및 확장되어 대중들에게 현재 진행형 미술사를 전달하고 있다.

우리에게 익숙한 세계적 작품이 보테로 특유의 시선으로는 어떻게 해석되고 구현되었는지 원작과 함께 비교해보자.

# 레오나르도 다 빈치 '모나리자'

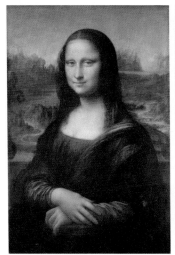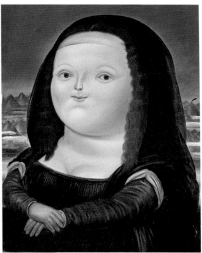

레오나르도 다 빈치의 〈모나리자〉, 1503~1506년(왼쪽, 파리 루브르 박물관 소장)
보테로가 재해석한 〈Mona Lisa, Age Nine〉, 1960년(오른쪽, ⓒFernando Botero)

보테로가 재해석한 〈Mona Lisa, Age Twelve〉, 1959년(왼쪽, ⓒFernando Botero)
보테로가 재해석한 〈Mona Lisa〉, 1978년(오른쪽, ⓒFernando Botero)

## 얀 반 에이크 '아르놀피니 부부'

얀 반 에이크의 〈아르놀피니 부부〉, 1434년(왼쪽, 런던 내셔널 갤러리 소장)
보테로가 재해석한 〈Arnolfini〉, 1997년(오른쪽, ⓒFernando Botero)

## 요하네스 베르메르 '소녀에 대한 연구'

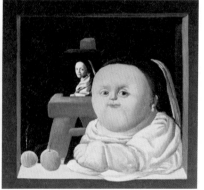

요하네스 베르메르의 〈소녀에 대한 연구〉, 1665~1667년(왼쪽, 뉴욕 메트로폴리탄 미술관 소장)
보테로가 재해석한 〈Vermeer's Studio〉, 1964년(오른쪽, ⓒFernando Botero)

# 우리 속 나를 반문하는

# 이완

## Wan Lee

ⓒ이완

# 5.06kg '우리'의 무게

일상 속 대화에서 가장 많이 쓰는 단어 중 하나는 아마 '우리'일 것이다. 분명 나만의 것이 아님에도, 혹은 나만의 것이라도 우리는 '우리'라는 단어를 당연한 접두사처럼 사용한다.

어린 시절부터 십여 년 넘게 외국에서 생활한 나에겐 사실 '우리'라는 단어가 낯설다. 나를 낳아준 나의 엄마, 내가 다니는 나의 학교, 내가 살고 있는 나의 인생인데 우리 엄마, 우리 학교, 우리 인생이라 표현하는 것이 내가 자라온 문화 속에서는 이해되지 않았고 맥락에 따라 어법에 맞지 않는 경우도 있어 문법 시험에서 틀린 적도 있었다.

귀국 후 2011년 마주한 이완의 전시에서 비로소 난 '우리'를 생각하게 되었다. 수많은 저울 위에 올려진 잡동사니들의 무게는 모두 동일한 5.06kg.

생수병, 아이스박스, 포장마차 의자, 대걸레, 고무호스 등 누군가 버린 듯한 물건들이 쓰임새, 모양, 무게도 제각각인데 저울 위의 눈금은 모두 같은 무게를 가리키고 있었다. 그때의 충격은 아직도 잊히지 않는다.

모두 다른 모습으로 다른 삶을 살고 있는 한 사람 한 사람이 결국은 사회라는 집단 속에서 '우리'의 소속이라는 필연

〈우리가 되는 방법, 가변크기(5.06kg)〉, 2011, 혼합매체 ⓒ이완

임을 깨달은 것이다. 나만의 저울에서 나만의 모양새와 쓰임으로 나만의 무게를 가지고 있는 나 자신도 결국은 사회에 받아들여지기 위해, 사회에 동화한 '우리'가 되기 위해 스스로를 재단하고 있었던 것이다.

이완은 황학동의 버려진 물건들을 모아 모두 합친 무게를 잰 다음, 저울의 개수대로 나눈 동일한 무게 5.06kg에 맞춰 물건들을 쌓아 올렸다. 길거리의 수천만 명의 사람들 중 하나였던 내가 우리가 되는 순간이었다.

이완은 〈우리가 되는 방법〉(2011)을 통해 공정함을 집행하는 사회 속에서 개인에게 가해지는 것들을 탐구한다. 사회가 원하는 무게를 만들기 위해 나의 무게는 떼어지고, 더해지는 과정을 거쳐 결국은 '우리'가 된다. 그리고 질문을 던진다. 결국 우리가 되기 위한 나는 무엇으로 만들어지는가.

## 1cm의 무게

1cm는 규격화된 '길이'이다. 하지만 이완의 〈우리란 무엇인가 -각자의 자〉(2014)는 1cm의 '무게'를 이야기한다. 이완은 30명의 사람들에게 각자가 생각하는 1cm를 그리게 한 후

각자의 1cm를 기준으로 '공공 표준 규격 사이즈'(가로 세로 45cm, 높이 42cm, 등받이 높이 80cm)의 의자를 제작하였다. 그 결과 각각 다른 크기를 지닌 서른 개의 의자가 만들어졌다. 분명 1cm는 같은 길이인데 말이다.

이완의 작품을 보며 도량度量의 개념에 대해 생각해보게 되었다. 길이를 재는 자가 없던 과거에는 사람마다 제각각의 기준으로 측정을 하면서 재화 교환에 엄청난 혼란이 있었다. 우리나라에서는 중국에서 들어온 도량형을 사용하다 우리나라 특성에 맞는 도량형을 만들게 되었는데, 그 시작은 재미있게도 조선 세종 때의 악기에서 비롯된다.

우리 음률의 기본음인 황종음을 정하기 위해 황종관이라는 조율기구를 제작하였는데, 관 길이의 기준을 황해도 해주에서 생산된 기장 낟알 중에서 중간 크기의 것을 골라 100알을 나란히 놓고 그 길이를 1척의 기준으로 삼고 1알의 무게를 부피의 기준으로 삼았다. 1척의 길이는 약 30.3030cm, 1알의 무게는 1푼$^{0.375g}$으로 기록된다. '5척 작은 거인'이란 단어도 여기서 비롯된 것이다.

이완이 〈우리란 무엇인가 –각자의 자〉에서 말하고자 한 것도 도량의 개념과 맞물려 있진 않을까. 분명 국제적으로 협의한 세계의 공통 길이 1cm는 변함이 없는데 개인이 그리

〈우리란 무엇인가 —각자의 자〉, 2014, 혼합매체 ⓒ 이완

는 1cm는 모두 제각각이고 그것을 다시 국제 표준 규격 사이즈의 의자로 제작하였을 때 의자의 길이는 모두 달랐으며 그로 인해 앉을 수 있는 사람의 키, 무게도 다를 수밖에 없다. 도량의 의미가 길이와 무게를 모두 내포하는 것처럼 말이다. 흥미롭게도 도량의 다른 의미는 '사물을 너그럽게 용납하여 처리할 수 있는 넓은 마음과 깊은 생각'이다. 길이와 무게, 마음, 생각이 결국은 개인과 사회 속에서 공존하고 있는 것이다.

서른 개의 다른 의자를 통해 던지는 '우리란 무엇인가'에 대한 작가의 질문은, 단순히 우리 속에 있는 각자 다른 나를 표상적으로 구현하는 것이 아니라, '우리' 속에 각자가 세운 '나'의 기준과 삶의 무게, 사회를 대하는 나의 마음에 대해 이야기하는 듯하다.

자기만의 1cm를 정한 참여자들이 각각의 의자에 앉아 '우리'에 대해 이야기하는 것을 듣고 있자면 우리에 대해 더욱 깊이 생각하게 한다. '우리란 무엇인가'에 대한 질문에 모두 서로 다른 우리 가족, 우리 회사, 우리 민족을 이야기한다. 동일한 질문을 만난 당신은 답은 무엇일까?

# 내가 사회가 되는 순간

내가 큐레이터가 되기로 결심한 계기는 여섯 살 무렵 아빠가 데려간 첫 박물관에서였다. 반짝이는 진열장 속 물건을 직접 만져 보고 싶었기 때문이다.

근현대사 박물관을 방불케 하는 나의 수집은 중학생 시절, 역사 시간에 한 친구가 할아버지가 모아 놓은 것이라며 박물관에서만 보던 옛날 신문을 직접 가져와 보여주었을 때부터 시작되었다. 역사의 주제뿐만 아니라 당시의 광고, 가십 기사 등을 보며 과거의 시간을 경험하며 수집의 진가를 깨달은 것이다.

빛이 바래 글씨가 흐릿한 수많은 비행기 표, 도장으로 꽉 찬 다양한 디자인의 여권들, 수천 장의 박물관 티켓, 사회의 정의를 외친다며 20대 시절 들고 다녔던 피켓, 여러 해가 지났지만 아직 버리지 못한 무지개 다리를 건넌 반려견의 물건들…… 나를 모르는 사람들이 이 물건들만 봐도 나의 인생을 가늠할 수 있을 것이다.

이완의 〈Mr. K 그리고 한국사 수집〉(2017)은 비슷한 맥락에서 나를 통해 우리를 기억하고 바라보는 시선을 상기시킨다. 이완이 황학동 시장에서 우연히 발견한 한 상자 속에는 한

〈Mr. K 그리고 한국사 수집〉 2017, 혼합재료 ⓒ이완

사람의 돌 사진부터, 아마 돌아가셨을 때까지 모은 듯한 사진과 자료들이 담겨 있었다. 흑백부터 컬러 사진, 본인이 젊은 시절 활동했을 단체의 기록들, 다양한 주제의 신문 스크랩은 우리가 알지 못하는 타인의 역사가 아닌 그 시대를 살아간 우리의 한국사를 이야기하고 있었다.

벽면을 가득 채운 물건들 속에서 우리는 Mr.K와 마주한다. 사진 속 그의 모습을 따라 우린 멈춘 시간 속에서 그와 함께 성장해가고, 그의 가족과 친구를 알아가며, 그가 소중히 스크랩할 만큼 선별된 신문기사 속 순간을 기억한다. 그의 수집품을 따라가며 우린 Mr. K의 일생의 기록, 현재 내가 이어가고 있는 그의 삶, 즉 '우리'가 있다는 사실을 깨닫게 된다. 그리고 결국 사회는 사람 사는 이야기가 모인 것뿐임을, '우리'는 내가 마주보고 있는 거울의 한 조각이라는 것을 이완은 상기시킨다.

## 베니스비엔날레 2017, 한국관의 대표작가 이완

1895년 창설된 베니스비엔날레는 세계 3대 비엔날레 중 하나로 글로벌 미술 시장에서 가장 영향력 있는 미술 행사이다. 10만 평 부지에 평균 60여 개국, 200여 명의 작가가 참가하는 베니스비엔날레는 주제 전시, 국가관 전시, 이벤트 등을 진행하는 동시대 현대미술의 집대성이라 할 수 있다. 매 홀수 해에는 미술전, 짝수 해에는 건축전을 개최하는데 2017년 대한민국을 대표하는 작가로 이완이 선정되었다.

치열한 경쟁과 심사를 통해 한 국가를 대표하는 작가로 선정된 만큼 한국의 미술 기법을 최대한 표현하는 민족성을 띄고 있거나, 유행하는 최첨단 IT 기술로 중무장한 화려함을 예상한 것이 사실이다. 한편으로는 사회

베니스비엔날레에서 작품을 설치하고 있는 이완, 2017년 ⓒ이완

를 향한 무거운 질문을 던지는 이완이 자칫 세계를 향해 정치적인 질문을 던지지는 않을까 우려감도 들었다.

## 삶의 속도,
## 나의 시간은 빠르게 혹은 느리게
## 흘러가고 있는 것일까?

예상을 빗나가 한국을 대표하는 이완의 전시는 평범한 시계로 가득했다. 하지만 시계가 가리키고 있는 시간은 모두 다르다. 668개의 시계마다 다른 이름과 시간이 흘러가고 있는 〈고유시〉(2017)는 전 세계 1천여 명의 사람들을 대상으로 이름, 국적, 생년, 직업, 연봉, 한 끼 식사에 지출하는 평균 비용, 식사와 관련된 기억이나 의견을 묻는 설문에서 시작되었다.

이후 이완은 설문조사를 통해 얻은 각 개인의 데이터와 해당 국가의 GDP를 기준으로 상대성 원리 이론의 수학공식에 대입하여 각자의 고윳값, 즉 각자의 고유 시간을 도출해 냈다. 아인슈타인의 상대성 원리에서 속도는 서로 다른 물체 간 시간이 다르게 흐른다는 점에서 착안한 것이었다. 그 결

과 24시간이라는 고정된 하루의 시간을 흐르는 각자의 고유시는 완전히 다른 속도로 채워진다.

이완이 한 사람의 고유시를 도출하기까지 그가 그동안 탐구해온 나와 우리의 관계, 나아가 서구와 아시아의 관계가 동일하지만 동일하지 않은 하나의 스펙트럼으로 완성된 것이다.

이완 작가만의 공식을 완벽히 구사하지는 못했지만 비슷하게나마 나의 고유시를 산정해보니 사회가 정한 시간보다 훨씬 빠른 속도로 흘러가고 있었다. 여기서 다시 의문이 들었다. 사회의 속도에 내가 맞춰가야 하는 것일까, 나의 속도를 사회가 받아들여야 하는 것일까. 나의 속도는 과연 빠른 것일까, 혹은 다른 사람들에 비해 느린 것일까.

이완의 작품의 매력은 이렇듯 나와 우리에 대한 끊임없는 질문을 던진다는 것이다. 이완의 질문에 우리는 스스로 답하려 애쓰며 나를 깨달아가고 내가 속한 우리를 형성한다.

〈고유시(Proper Time)〉, 2017 ⓒ이완

# 인생은 회전목마, 이완의 이야기

✳

중학교 시절, 그림 잘 그리던 친구로 알려졌던 조용한 소년 이완은 당시 격주로 발행되던 만화 〈드래곤볼〉의 후속편을 기다리지 못하고 다음 이야기를 상상해서 그리곤 했다. 학교에선 원작만큼이나 그의 만화를 기다리는 친구들이 많았다.

한국의 당연한 교육 시스템의 예상에 따라 그는 대학교에 진학해 미술을 전공하였지만 유명한 작가들의 작품을 모사하고 재현하면서 오히려 미술에 대한 흥미를 잃어갔다. 그는 사진으로 눈을 돌려 패션 사진을 촬영하는 카메라도 잡아보았지만, 셔터를 누르는 순간 주어진 세팅과 주어진 상황에서는 그가 추구하는 예술이 구현될 수 없다 생각하고 카메라를 내려놓은 채 예술적 가치관에 대한 방황을 겪게 되었다.

자신의 예술혼을 자극하고 앞으로 아티스트로서의 방향에 대한 조언을 얻고자 당시 뉴욕 프랫 인스티튜트 미술 교수이

자 이완이 존경하던 존배 교수를 어렵게 만났고, 존배는 의외로 간단하지만 허를 찌르는 답변을 주었다.

"멀리서 찾지 말고 주위에서 찾아라. 그동안 미술 교육 체제 안에서 성실하게 했으니 이제는 네가 좋아하는 것에 관심을 두어라."

학교에서 하라는 대로, 그저 열심히 수업에 충실했던 미대생 이완에게는 아티스트로서 처음 해보는, 가장 기초적인 고민이었을 것이다. 이완은 주위를 둘러보았고 진심으로 그가 관심있는 분야에 대해 고민하였다. 그리고 그가 찾은 답은 '내가 할 수 없는 것, 내가 결정할 수 없지만 결정되어지는 불가항력'에 대한 탐구였다.

그렇게 탄생한 첫 시리즈가 〈Riding Art〉 시리즈(2005)이다. 내 마음대로 내려올 수 없는 관람차, 한 방향으로만 돌아야 하는 회전차, 올라가고 내려올 수 있지만 탈 수 없는 미끄럼틀, 테이블 위치에 따라 경쟁구도가 형성되는 공평해야 할 시소 등 우리에게 자유의 즐거움을 주기 위해 탄생한 놀이기구들 속 이완만의 불가항력에 대한 이야기가 시작된 순간이었다.

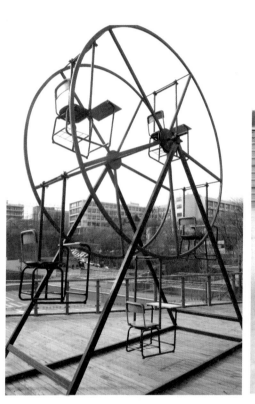
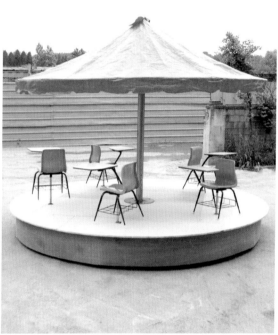

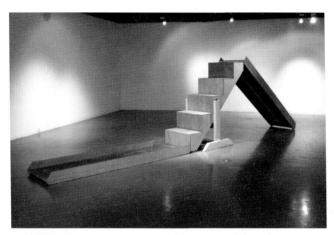

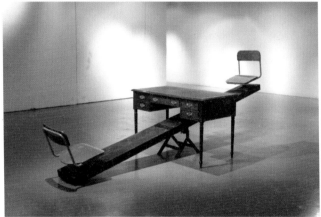

〈Riding Art〉 시리즈, 2005 ⓒ이완

이야기를 노래하는 예술가(歌)

# 강준영

Jun Young Kang

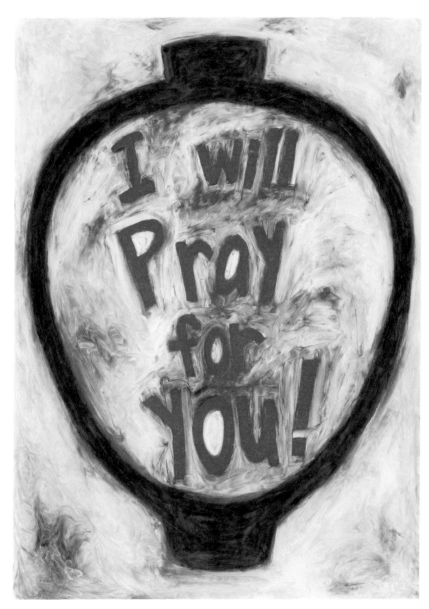

〈I will pray for you!〉, 2014, 캔버스에 유채 ⓒ강준영

# 이야기歌,
# 기억을 빚다

흙을 빚어 도자기를 제작하는 도예가이자 회화 작가인 강준영 작품의 중심엔 늘 '집'이 있다. 호주 시드니에서의 유학 시절, 홀로 외로움을 견디며 갈망했던 고향의 모습은 항아리가 가득했던 뒷마당에 머물러 있었고 귀국 후 그의 작업의 시작 지점은 '집'에서 시작한다.

우리가 생각하기에 모든 예술 작가는 떠오르는 영감을 거침없이 작업할 것 같지만 강준영의 작품에서 가장 고되며 오래 걸리는 작업은 '아카이빙Archiving'의 과정이다. 아카이빙은 물건이나 문서를 수집, 분류하는 작업을 의미하지만 강준영은 물리적 사료가 아닌 철학가, 신학자, 인문학자의 책을 탐독하고 명언을 수집한다. 그 명언들은 대단한 이론을 펼치는 어록이 아니라 작가 스스로 듣고 싶었던 이야기들이다. 다른 사람 및 세상과 소통하고 싶은 익숙한 표현 방법을 선별하여 그의 작업 속 '집'이 품고 있는 이야기로 풀어낸다.

집은 강준영에게 가장 개인적이면서도 대중적인 작업의 모티브이다. 홀로 외로이 지내야 했던 외국 생활, 가족 구성원들과의 이별도 있지만 의식주를 해결하고 때로는 행복하

게, 때로는 잔혹스러운 가정사가 펼쳐지는 물리적이자 정신
적인 공간으로 강준영은 집을 선택한 것이다.

그렇기 때문에 집이라는 매개체는 누구나 공감하고 소통
할 수 있다. 따라서 강준영의 작품은 감상자가 이해하기 가
장 쉬운 이야기를 하는 동시에 개개인마다 집에 대한 기억과
경험이 다르기 때문이다. 가장 어렵기도 하다.

유쾌할 수도, 슬플 수도, 불편할 수도 있는 '집'의 이야기를
표현하기 위해 강준영은 일일이 도자를 빚는다. 회화 작업도
흙을 빚듯 물감을 빚어 손으로 덧칠에 덧칠을 반복해 마르는
데만 몇 개월 혹은 일년이 넘게 걸리기도 한다. 마치 우리 인
생사가 켜켜이 쌓이면서 굳어가는 것처럼 말이다.

강준영의 아카이빙과 작업 과정, 그가 풀어내고자 하는 집
이야기는 처절하다. 하지만 그 감정을 작가는 강요하지 않는
다. 모두가 공감하는 주제를 통해 누군가에게는 듣기 편한
유행가처럼, 누군가에게는 지난 옛사랑이 아련히 떠오르는
기억으로, 누군가에게는 가슴 깊은 상처로 눈물을 흘리듯 강
준영은 작품을 통해 '집'을 '노래'한다.

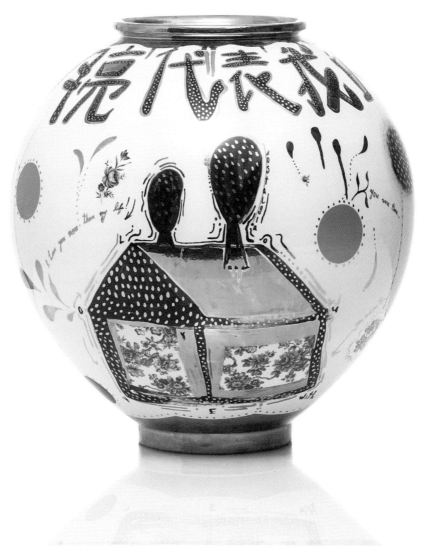

〈달빛이 내 마음을 대신하네요…(ceramic type 2)〉, 2012, 도자에 페인팅 ©강준영

# 家歌,
# 집의 사부곡

주로 강렬한 색감을 사용하는 그의 작품에서 유독 어두워 보이는 드로잉 작품들이 있다. 작품의 시리즈명은 '집만 한 곳이 없다'는 의미의 즐거운 탄식인 〈No place like home〉이지만 거친 표면과 드로잉 라인, 절제된 색상은 그 의미와 대비된다.

건축가이었던 아버지의 유품을 정리하며 나온 물건들은 직접 연필과 펜으로 제도한 설계 도면, 흰색과 노란색의 제도용 기름종이 등이 대부분이었다. 20대였던 강준영에겐 아버지가 곧 집이었고, 그 이야기를 풀어내기 위해 아버지의 유품의 흔적을 모티브로 가슴 절절한 사부곡을 통해 노래한 것이다.

반면, 동일한 시리즈이지만 보기만 해도 즐거운 형형색색의 꽃 그림이 존재한다. 아름다움의 상징인 꽃들은 놀랍게도 가족을 잃은 슬픈 사부곡의 연장선에 놓인 작품들이다.

여섯 명의 구성원으로 이루어졌던 강준영의 가족은 10년 새 세 번의 장례를 치렀다. 그 과정에서 마주한 수많은 국화들로 인해, 강준영에게 꽃은 가족을 잃은 슬픔과 원망을 떠

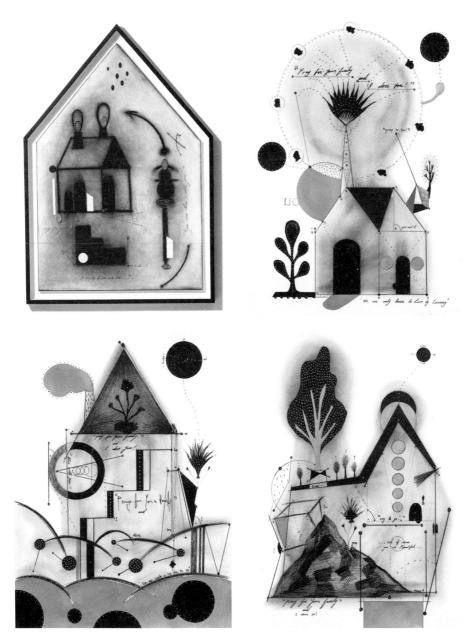

〈The first duty of love is to listen, 2000일 간의 이야기〉 중에서, 2014, 종이에 연필과 유채 ©강준영

올리게 하는 대상이 되었다.

　대다수의 작가들은 자신이 좋아하고 관심있는 주제를 작업으로 표현하지만, 강준영은 본인이 가장 싫어하고 멀리하고 싶은 것으로 작업한다. 스스로 극복하고 치유하기 위한 그의 처절한 몸부림인 것이다. 꽃을 미워하는 강준영은 격일로 새벽마다 대형 꽃시장을 찾아 아픔을 마주했다. 이제는 남은 세 가족의 가장이 되어야 하는 그에게 꽃은 극복해야 할 고통이자 넘어서야 할 두려움이었다. 강준영은 그림을 통해 꽃과 친해지는 과정을 겪었고 마침내 꽃은 고통과 아픔의 대상이 아닌 극복과 치유의 매개체가 되었다.

## 내歌,
## I am telling you!

　힘들고 지칠 때 "힘내"라는 말보다는 묵묵히 이야기를 경청해주고 곁에 있어주는 것만으로, 나의 힘듦을 공감해주는 것만으로 더 큰 위로가 된다. 강준영의 〈I am telling you!〉 시리즈가 내게 그랬던 것처럼 말이다.

　강준영이 우리에게 던지는 메시지 또한 그의 집요한 아카

⟨You are more beautiful than you think – Flower⟩ 시리즈, 2014, 종이에 유채와 수묵 ⓒ강준영

⟨우리가 선택한 기록이 사랑이 될 무렵⟩, 2020, 캔버스에 유채 ⓒ강준영

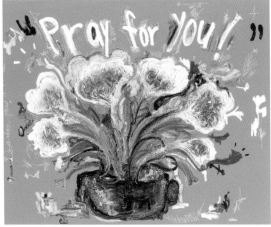

⟨You were there – Flower⟩ 시리즈, 2014, 캔버스에 유채 ⓒ강준영

⟨You were there – Flower⟩ 시리즈, 2014, 캔버스에 유채 ⓒ강준영

이빙 과정에서 수집한 인용구이지만 결코 심오하거나 어렵지 않다. I will pray for you!, Thank you!, I want you!, I adore you!, You are more beautiful than you think! 등 단순한 1차원적인 위로의 문구들. 그는 아카이빙의 가장 중요한 지점을 재해석이나 비평 대신 그대로 전달하는 방법을 택했다. 그 어떤 심오한 인용구라도 쉽게 풀어 재해석하는 것보다, 이해를 하든 못하든 있는 그대로 전달하는 것이 감상자와 세상을 연결하는 아티스트의 역할이라 믿기 때문이다. 그의 시그니처 중 하나인 말풍선 또한 감상자에게 유쾌하게 다가가 그의 이야기를 듣고, 혹은 듣고 싶은 말을 해주는 묵묵한 작품이 되고 싶은 소통의 언어로 작용한다.

〈I am telling you!시리즈〉를 처음 시작한 계기는 강준영 스스로 듣고 싶은 이야기, 본인에게 와닿는 이야기를 선택함으로써 스스로에게 위로를 건네기 위함이었다. 작품의 중심은 강준영 자신에게 있었고 작품은 본인을 위한 치유의 과정이었던다. 여느 때처럼 아카이빙을 하던 강준영은 독일의 신학자인 폴 틸리히의 어록 중 하나인 "The first duty of love is to listen(사랑의 첫 임무는 경청하는 것이다)"을 수집하면서 깨달았다. 그가 이야기하고자 하는 물리적, 정신적 공간의 '집'에서 흘러나오는 이야기들을 무작정 말하고 듣는 것이 아니라

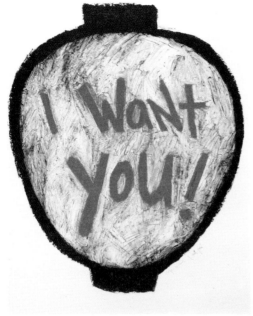

〈I want you!〉, 2014, 캔버스에 유채 ⓒ강준영

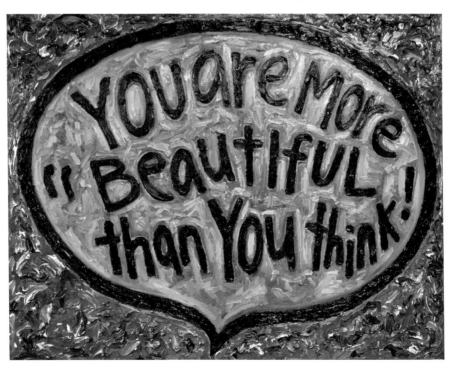

〈You are more beautiful than you think!〉, 2019, 캔버스에 유채 ⓒ강준영

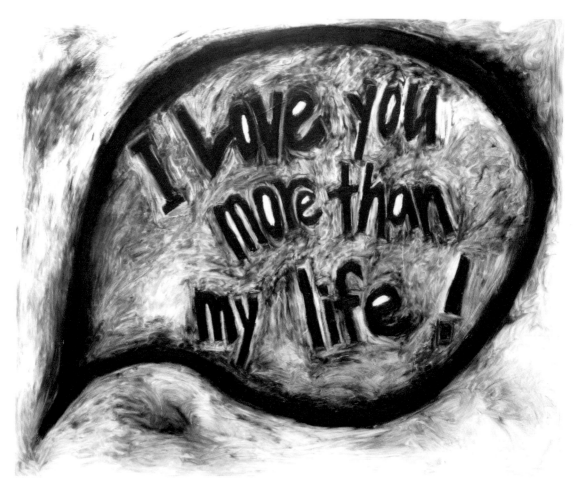

〈I Love you mre than my life!〉, 2019, 백자에 금박 페인팅 ⓒ강준영

'귀 기울이는 태도'를 예술을 통해 알려야 한다는 것을. 또한 작품은 시각적 만족도도 중요하지만 언어의 영역으로서 인간과의 관계, 가족과의 관계, 나아가 사회와의 관계를 전달하는 역할을 해야 한다는 것을 말이다.

　내가 처음 강준영 작가의 작품을 만나게 된 것은 〈Pray for you!시리즈〉였다. 황학동 허름한 상가들이 모여 있는 협소한 작업 공간과 갤러리에서의 강준영은 본인의 간절함과 상대방을 위한 위로를 처절하게 빌듯 손으로 물감을 빚어 덧칠을 반복하고 있는 뒷모습이었다.

　당시 개인적으로 오랜 유학 생활을 마치고 막 귀국했던 터라 학교, 가족, 사회 문화적 관계 그 어떤 것도 맺어지지 않고 이해되지 않았던 시기였기에 난 강준영의 전시가 열릴 때마다 〈Pray for you!〉를 찾아다녔다. 내가 버텨내길 바란다는 간절한 기도를 작품을 통해 받을 수 있는, 나를 위한 누군가의 유일한 응원이었기 때문이다. 이후로 현재까지 그의 〈I am telling you!시리즈〉를 통해 전해온 작가의 메시지는 나의 가장 든든한 친구이자 인생의 버팀목이 되어주고 있다.

# 너歌,
# You were there

강준영 인생의 터닝 포인트는 아버지의 죽음이었다. 할머니, 할아버지를 잃는 아픔을 겪기도 했지만 아버지와의 이별은 작가의 작품관과 현실적인 개인의 인생에 가장 직접적인 영향을 미쳤다. 아버지는 경제적으로나 심적으로 의지하는 집안의 중심이었다. 그 중심이 갑자기 떠난 빈자리를 그 어떤 마음의 준비나 인수인계도 없이 강준영이 채워야 했고, 그는 20대 이른 나이에 한 가정의 가장이 되어버렸다.

감당하기 어려운 가장의 무게 앞에서 비로소 그는 아버지의 빈자리를 느꼈고, 그리움은 더욱 커져만 갔다. 〈You were there〉 시리즈는 당신이 거기에 있길 바라는 마음에서 비롯된 그리움의 노래이다.

〈You were there〉 시리즈 속 의자는 강준영 아버지의 의자이다. 그의 집안에는 대대로 내려오는 가족만의 의식이 있었는데 바로 매주 일요일 아침마다 여섯 식구가 모두 함께 식사를 하는 것이었다. 식탁의 가운데는 늘 아버지의 자리였지만 어느 순간 그 자리가 비면서 그 의자는 강준영에게 아버지에 대한 기억의 오브제로 자리 잡은 것이다.

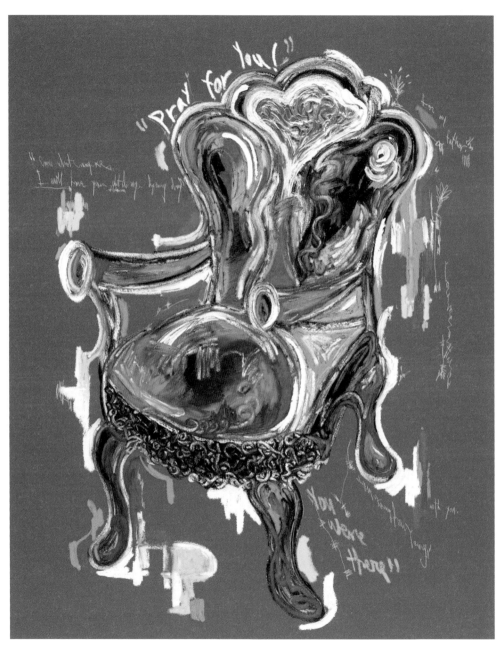

〈You were there – 눈을 감고 다가가야지 1~3〉, 2014, 캔버스에 유채 ⓒ강준영

이 시리즈는 강준영 스스로에게 최악의 시작을 경험하는 작품이라고 한다. 과거의 회상으로 돌아가 슬플 겨를도 없이 받아들여야 했던 현실의 시간과 무게를 다시 겪어야 하기 때문이다. 하지만 그가 〈You were there〉 시리즈를 지속하는 이유는 결국 그 과정을 통해 작품을 탄생시키면서 아버지를 이해하고 자신의 아픈 기억을 치유하기 때문이다.

강준영의 의자를 바라보고 있자면 그가 겪었을 상상하기 힘든 아버지의 빈자리가 느껴지기도 하고 그 빈자리에 앉아 있을 나의 누군가, 혹은 나를 바라보고 있는 나 자신이 보이기도 한다. 강준영이 새롭게 꾸린 그만의 가정에서 그의 의자엔 누가 앉아 있을까? 그리고 강준영의 빈 의자에서 당신은 누굴 보고 있을까?

# 가장의 힘, How to be a Hero

＊

　강준영의 작품은 늘 유쾌하고 밝은 기운을 전달하지만 과정의 시작은 가장 무거운 삶의 무게로부터다. 일부러 그 스스로도 피하고 싶은 이야기를 작품에 담는 이유는 무겁기 때문에, 괴롭기 때문에 이를 독창적이면서도 유쾌하게 해소하고, 작품을 통해 다른 이들의 무거움을 해소시켜 주고 싶었기 때문이다.

　본인만의 가정을 꾸리며 강준영은 '집에서 가장 무거운 짐을 느끼는 자는 누구일까?'라는 고민을 시작했다. 아버지의 빈자리에 대한 무게감이 아직 남아 있기 때문인지, 처음 자신만의 가정을 이끄는 가장이 되어서인지 그는 집안의 가장이 가족들을 돌보고 이끌어가는 영웅이라 생각하며 〈How to be a hero〉 시리즈 작업을 시작했다.

　강준영의 여러 작품 시리즈중에서 인물화는 없다. 하지만 영웅의 대상을 찾기 위해서는 인물이 필요했다. 강준영은 영

화 〈미스터 빈〉에서 주인공이 가지고 다니는 가장 친한 친구인 곰 인형에서 영감을 받았다. 그동안 해외를 오가며 나중에 태어날 자녀를 위해 모아온 곰 인형을 모티브로 인물화 작업을 하였지만, 그가 그린 것은 곰 인형이 아닌 특정 짓지 않는 가장의 인물화라 볼 수 있다.

그는 작업의 과정을 거치며 깨달았다고 한다. 영웅이 되는 것은 꼭 누군가와 맞서 싸워 구하는 영화 속 주인공이 아니라 내 가족을 지키는 가장임을. 나아가 그는 집안의 가장에 국한된 것이 아니라 결국 사회 속에서 한 명의 구성원으로서, 내 자아로써 하루하루 스스로를 지키는 우리 모두가 영웅임을 상기하였다고 한다. 가장家長이 본인만의 인생사를 읊어내며 우리 모두 가장歌長이 되는 순간을 그는 〈How to be a hero〉에 담는 것이다.

강준영 작가는 국내외 다양한 개인, 단체 전시에 활발히 참여하며 작품을 선보이기에 그의 작품을 소장하기 위해서는 직접 전시회를 찾거나, 전시회를 담당하는 소속 갤러리를 통해 구매할 수 있다.

〈How to be a hero〉 시리즈, 2021, 캔버스에 유채 ⓒ강준영

만화경 속 우리가 사는 세상

# 허보리

Hur Boree

〈아픈 사랑 Old Romance〉, 2010, 캔버스에 유채 ⓒ허보리

# 아프냐, 나도 아프다

대학원 졸업 무렵, 큐레이터인 친구가 준비하는 전시를 따라간 적이 있었다. 설치로 한창 분주한 현장에서 눈치도 없이 자리를 차지하고 한참을 바라본 〈아픈 사랑 Old Romance〉(2010)이 내가 만난 허보리의 첫 작품이었다. 당시 나는 사귀던 남자친구와 막 헤어진 상황이었고 지난 추억과 상처를 잊기 위해 술도 마셔보고, 나와 공감하고 위로를 건네줄 작품을 찾아 헤매기도 하였지만 술은 속을 더욱 쓰리게 하였고, 사랑과 이별을 이야기하는 작품들은 더욱 난해한 감정으로 빠져들게 하였다.

하지만 허보리의 작품은 정곡을 찔렀다. "지금 마음 많이 아프지? 입원해서 링거 한 방 맞고 기운 차려"라고 말하는 듯하였다. 아니, 말하고 있었다. 심장을 떼어내서라도 남자친구를 만나기 이전의 심장으로 바꾸고 싶다는 생각을 했던 터라. 입원실에 누워 있는 심장이 내 심장 같아 공감이 되었다. 세상이 끝날 것만 같았던 내 심경을 유머러스하게 풀어낸 모습에 오랜만에 웃음이 났고 내가 감춰왔던 감정이 형상으로 구현되자 신기하게도 맘 속의 이야기를 다 털어놓은 듯 기분이 한결 편해졌다.

이처럼 허보리의 작업은 복잡한 해석을 하지 않아도, 작가의 의미심장한 의도가 없어도 감정을 느끼는 사람이라면 누구나 공감할 수 있는 주제를 직관적으로 전달한다. '사과 같은 내 얼굴', '오늘 파김치가 됐어', '그 친구는 얼음처럼 차가워' 등 우리가 자주 상황과 감정을 빗대는 사물의 형태나 내포된 감정들을 허보리는 말 그대로 시각화한다. 그래서 허보리의 작품은 간단명료하고 속이 시원하다.

## 만화경 속 감정일기

허보리는 만화경으로 세상을 보는 듯하다. 만화경 원통 속으로 들여다본 세상은 온갖 형상으로 나타난다. 인간, 건물, 나무 등 그 어떤 피사체라도 만화경 안에서는 다양함 속에 규칙적인 사물의 형태를 띤다. 나아가 허보리의 만화경 속에는 색색의 색종이도 들어간 듯 재미있기까지 하다. 허보리는 자신만의 만화경으로 본 사람의 감정을 사물에 빗대어 마치 일기를 그리듯 구현한다.

여름이 다가오는 듯 혹은 막 끝난 듯 커버가 덮인 선풍기, 시원한 수박에 맥주 한잔 걸치고 소파 위에 그대로 퍼져버린

얼갈이 배추의 느낌을 우리는 안다. 퇴근 후 남편의 모습을 사물화하여 그린 〈I believe I can Sleep〉(2010)은 너무나 현실 적이어서 오히려 비현실적이다. 직관적인 공감을 이끌어내 는 극사실 회화면서도 사물화를 결합한 초현실의 일상을 그 려낸다.

허보리는 퇴근 후 늘어진 남편을 단순히 얼갈이 배추의 '형태'로 묘사하는 것이 아니라 지친 업무 일상 후 퍼진 감정 의 '상태'를 구현하기 위해 시금치, 청경채, 얼갈이 배추 등

〈I believe I can Sleep〉, 2010, 캔버스에 유채 ⓒ허보리

다양한 채소를 숙성도 해보고 데쳐도 보면서 최대한 사물의
'상태'와 동일화하고자 하였다. 그 과정에서 형태는 상태로
변형이 되어 감정을 형성하고 허보리의 일상 속 감정 일기는
어느새 우리의 공감 일기가 되어 있다.

〈완전 피곤 오징어 바디〉(2012) 또한 마찬가지이다. 힘든
하루를 마치고 옷과 가방을 팽개친 채 그대로 피곤에 바짝
마른 오징어처럼 뻗어버린 작가 본인의 상태를 그렸다. 이에

〈완전 피곤 오징어 바디 A Very Tired Squid Body〉, 2012, 캔버스에 유채 ⓒ허보리

큰 공감을 하며 작품을 감상하는 내게 엄마가 한마디 던진다. "네가 그렸니? 누가 봐도 딱 네 모습이네."

팽개쳐 놓은 가방에 삐쭉 튀어나온 약봉지, 아침엔 분명히 다리고 나갔을 구겨진 옷, 잠옷을 갈아 입기도 전에 뻗어버린, 하지만 핸드폰은 꼭 곁에 두는 모습이 마치 내가 잠든 새 허보리가 다녀와 그리고 간 듯하다. 내 일상의 감정이 허보리의 감정이 되어 함께 그림 일기를 덤덤히 그려내는, 나만 힘들고 나만 세상에 혼자 있다는 기분을 명쾌하게 털어주는 그녀의 만화경은 우리 모두의 일상을 들여다본다.

〈엉엉 Crying〉, 2011, 캔버스에 유채 ⓒ허보리

# 나는야 주스 될 거야,
# 나는야 케첩 될 거야

조카들이 한때 즐겨 부르던 동요의 가사를 듣고 내심 당황한 적이 있다. 채소를 주제로 한 동요라면 모름지기 밭을 일구는 농부의 노력과 땀, 무럭무럭 자라나는 채소의 성장을 읊는 노래 가사가 나올 줄 알았는데, 주스나 케첩이 되고 싶다는 토마토의 장래희망이 참 당황스러웠다.

현실 속 자연의 생명에 대한 생각을 허보리도 하였던 것일

〈누워서 자거라 Dreaming〉, 2012, 캔버스에 유채 ⓒ허보리

까? 허보리의 작품에는 풀, 나무 등 자연 소재가 자주 등장한다. 작가는 하루 종일 같은 자리에 서서 햇살과 비바람을 맞는 나무도 좀 쉬라며 침대에 눕혀준다. 나무 식탁 위에는 한때 같은 땅에서 함께 자란 쌈야채들이 자라나고, 아직 자연의 생명이 남아 있는 의자에선 꽃봉오리가 피어난다. 연필도 결국 나무로 만들어졌으니 땅에 다시 심으면 나무가 되지 않을까 하는 그럴싸한 상상은 그림을 통해 비현실적인 현실로 다가온다.

〈동백 나무 노란 연필〉, 2016, 캔버스에 유채 ⓒ허보리

〈Rich Green〉, 2013, 캔버스에 유채 ⓒ허보리

〈Buds〉, 2013, 캔버스에 유채 ⓒ허보리

# 감성의 상상 더하기

　자연의 재질과 본성에 대한 것뿐만 아니라 허보리는 사물의 형태, 질감 및 감성을 우리의 감정과 경험으로 시각화한다. 일본 여행길에서 마주한 숲의 나무는 일률적으로 자란 색연필로 그 재질과 형태를 유지한 채 재탄생한다. 형형색색의 색연필이 그려내는 숲은 어느 계절을 겪고 있을까, 길이와 뾰족함이 제각각인 색연필 나무는 얼마나 오랜 시간을 버텨왔을까, 비가 오는 날엔 어떤 수채화가 펼쳐질까. 허보리는 상상으로 이어지는 감성의 여백까지 그려내는 듯하다.

〈색연필숲 Woods〉, 2011, 캔버스에 유채 ⓒ허보리

〈Thank You For The Music〉, 2010, 캔버스에 유채 ⓒ허보리

초콜릿 아이스크림이 진득하게 녹아내리고 있는 그림 속 방에는 차가웠던 마음도 봉인 해제될 만큼 로맨틱한 재즈 음악이 흘러나오고 있을 것만 같다. 초콜릿과 아이스크림의 달콤함과 차가움이 혀끝에 느껴지고, 뚜껑이 열린 턴테이블에 이번엔 어떤 LP판을 골라 틀어볼까 멜로디를 상상하게 된다. 비현실적인 상황의 너무나 현실적인 재현으로 '나무 바닥에 녹아버린 아이스크림은 어떻게 청소하지?'라는 현실적인 고민마저 든다.

난 하이힐이 불편하다. 자연주의 철학의 학교를 다닐 땐 늘 맨발이었고 언제라도 바다로 나가 서핑을 할 수 있는 쪼리가 가장 편했기 때문이다. 서른이 넘어서야 신은 첫 하이힐은 허보리의 〈High Heeled〉(2011)처럼 나에겐 올라타야 하는 구조물이었다. 게다가 미끄럼틀 같은 내리막 곡선처럼 지금도 미끄러져 넘어지기 일쑤이다.

〈노란 다리들〉(2009)의 바나나는 마치 하이힐을 신고 나간 날의 내 다리들을 보는 듯하다. 붓고 까지고 멍든 다리는 바나나의 형태와 다를 것이 없기 때문이다. 각기 다른 하이힐을 신은 바나나 다리로 난 무슨 옷을 입고 어디를 갔을까, 누구에게 잘 보이고 싶었던 것일까. 기억과 상상 사이를 허보리의 작품을 통해 드나든다.

〈High Heeled〉, 2011, 캔버스에 유채 ⓒ허보리

〈노란 다리들 Yellow Legs〉, 2009, 캔버스에 유채 ⓒ허보리

## 우리 모두의 자화상

　그런 날이 있다. 거울 속 내 얼굴이 퍽 예뻐 보이기도 하고 어떤 날은 외출이 망설여질 정도로 못나 보인다. 분명 똑같은 나의 모습인데 말이다.

　허보리는 셀카 대신 셀그<sup>셀프 그림</sup>를 그린다. 그날그날의 달라 보이는 자신의 모습을, 인물과 가장 닮았다고 생각하는 여러 종류의 꽃을 통해 캔버스에 담는다. 모나리자처럼 비슷한 자세로 앉은 각기 다른 모습의 자화상은 작가 자신의 모습이기도 하지만 매일 다른 느낌으로 스스로를 바라보는, 혹은 매일 다른 모습으로 자신을 표출하는 우리의 자화상이기도 하다.

  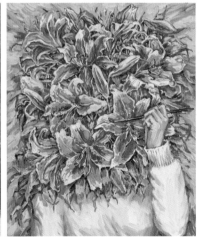

〈자화상 – 셀그 II〉,
2022, 캔버스에 유채 ⓒ허보리

〈자화상 – 두 가지 생각〉,
2021, 캔버스에 유채 ⓒ허보리

〈자화상 – 셀그 II〉,
2022, 캔버스에 유채 ⓒ허보리

허보리의 자화상은 단순히 모습을 그리는 것을 넘어 감정까지 그려낸다. 〈소원〉(2021)에서는 케이크의 촛불을 불어 소원을 빌듯 성냥을 들고 있는 모습이 보인다. 그 후의 상황은 어땠을까? 무슨 소원을 빌지 망설이다 성냥이 타들어버려 소원은커녕 손가락을 데었을 수도 있고, 소원을 빈 후 번지는 연기에 헛헛함을 느꼈을 수도 있다.

〈세 가지 계획〉(2020)에서 허보리는 세 가지의 신년 계획을 꽃에게 고개를 숙여 속삭이듯 이야기한다. 늘 정면을 바라보는 그녀의 셀그가 고개를 숙여 말할 만큼 비밀스러운 계획은 뭐였을까? 자연에 노출된 꽃을 그리던 작가가 굳이 일시적으로 생명을 가두어 놓는 화분의 꽃에 소원을 빈 이유는 무엇일까? 허보리의 신년 계획은 이루어졌을지, 내가 허보리처럼 아무도 모르게 비는 소원은 무엇일지 괜스레 주위를 둘러보며 비밀스러운 대화를 나누는 기분이 든다.

자화상은 나아가 우리네 가족 사진으로 확장된다. 허보리의 친정 가족 사진을 모티브로 그린 〈장미가족〉(2020)은 3대를 거쳐 시들고, 만개하고, 이제 막 봉오리가 맺힌 장미들로 구현되어 순환하는 꽃의 생명을 우리의 삶과 비유한다. 나의 외갓집에도 4대가 모인 커다란 가족 사진이 걸려 있다. 해외 생활 중이었던 나만 빠져 있어 내심 서운한 마음도 있지만,

서로 비슷하면서도 다른, 볼 때마다 성장하고 늙어가는 모습
에 우리 집 꽃밭은 어떤 모습일까 그려보게 된다.

〈소원 Wish〉, 2021, 캔버스에 유채 ⓒ허보리

〈세 가지 계획〉, 2020, 캔버스에 유채 ⓒ허보리

〈장미가족〉, 2020, 캔버스에 유채　ⓒ허보리

## 장미극장,
## 허보리의 자화상

　　앞서 소개한 자화상이 허보리의 자화상이자 곧 우리의 자
화상이었다면 일 년여에 걸쳐 그린 〈장미극장〉(2020~2021)은
허보리만의 자화상이다.

　　허보리 본인이 겪었던 크고 작은 개인적 상황과 감정들이
그동안 그녀의 작품에 등장했던 시그니처 오브제로 모여 허

보리만의 극장으로 탄생했다. 자신만의 극장에서 평범한 여성, 아티스트, 두 아들의 엄마, 한 남편의 아내로서 의상과 탈을 바꿔가며 다중 배역의 연기를 소화한다. 그렇게라도 하지 않으면 삶은 답답하고 지루할 것이며 감당하기 어려운 사회의 벽을 체감하게 될지도 모른다.

허보리는 이 작품에 대해 마치 머릿속 기억과 감정을 쓰레받기로 모두 쓸어 담아 쏟아내듯 작업하였다고 말한다. 그녀의 자화상을 모아 둔 집합체, 허보리의 기억과 경험이 담긴 감정의 형상이 작품의 형태로 구현된 한 폭의 캔버스야말로 진정한 그녀만의 자화상이라 생각된다. 본인 스스로를 감정의 채집자로 표현한 드로잉처럼 허보리의 〈장미극장〉은 새로운 기억과 감정으로 연중무휴 운영되고 있다.

직설적이며 은유적인, 그녀의 이야기지만 나의 이야기이기도 한 허보리의 작품은 지속적으로 곳곳의 갤러리에서 열리고 있는 전시회를 통해 소장할 수 있다. 국내 내로라하는 기업들이 앞다투어 소장하는 허보리 작품의 매력을 우리 집안의 나만의 경험으로 채워보는 것은 어떨까.

〈장미극장 Rose Theatre〉, 2020〜2021, 캔버스에 유채 ⓒ허보리

# 말이 그림이 되다

✳

〈소중한 돌반지〉, 2009, 캔버스에 유채 ⓒ허보리　　〈소중한 알반지〉, 2009, 캔버스에 유채 ⓒ허보리

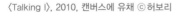

〈Talking I〉, 2010, 캔버스에 유채 ⓒ허보리　　〈Talking II〉, 2010, 캔버스에 유채 ⓒ허보리

말이 씨가 된다는 말이 있듯이, 허보리의 작품은 말이 곧 그림이 된다. 허보리는 마음의 상태나 직면한 상황을 사물과 빗대어 표현할 때 당시의 감정들이 말로 사라지는 것이 안타까워 그림으로 남겼다. 그녀만의 엉뚱한 상상력도 한몫하여 웃기지만 슬픈, 웃픈 공감의 언어 유희가 작품으로 기록되는 것이다.

다이아몬드도 결국 돌반지일 뿐이라는 것. 누가 누가 결혼 반지 '알'이 더 큰지 비교하는 순간, 불편한 대화가 오가는 가시방석의 찰나가 허보리를 통해 시각적 언어로 되살아난다.

"괜히 나한테 불똥 튀었어", "오늘 널치<sup>생선 '넙치'의 경상도 방언, 주로 바닥에 퍼질 만큼 피곤하다는 의미</sup> 됐어. 쉬고 싶어", "쥐도 새도 모르게 빨리 다녀오자" 등등 오늘 내가 무의식적으로 뱉은 언어들이 허보리가 들여다보는 만화경 속에는 어떻게 보일지 궁금해진다.

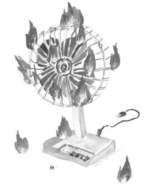

〈화분〉, 2019,
캔버스에 유채 ⓒ 허보리(왼쪽)
〈불타는 선풍기〉, 2020,
종이에 볼펜 과슈 ⓒ 허보리(오른쪽)

백조가 될 줄 알았던 미운 오리 새끼

# 조광훈

Kwang Hoon Cho

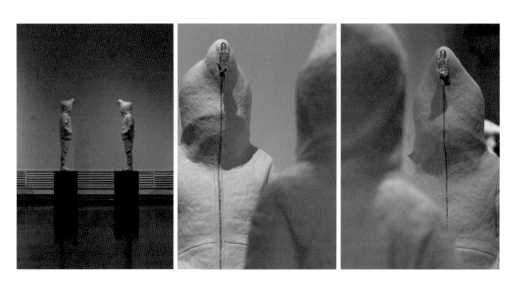

〈방어자세 1〉(왼쪽)과 〈방어자세 2〉(오른쪽), 2015, 도자 ⓒ 조광훈

# 누구나 알고 있는, 하지만
# 누구도 알지 못하는 나의 이야기

태어날 때부터 나는 많이 아팠다. 면역력이 정상보다 현저히 낮다는 이유였다. 초등학교도 졸업 가능 출석 일수를 간신히 맞춰 졸업을 할 수 있었다. 의사의 딸이라는 것이 무색하게 매일 아팠고 집보다 병원에서 지내는 날이 많았다. 심지어 열두 살까지만 살 수 있다는 청천벽력과 같은 소식에 우리 집에는 온갖 종교의 부적이 붙어 있었고, 엄마는 뜬눈으로 밤을 새우며 자고 있는 내가 숨을 쉬고 있는지 매시간 몰래 내 방에 들어와 코 밑에 손가락을 댄 기억이 난다.

집에서는 그 누구보다 과도한 관심과 사랑을 받고 우쭐한 나였지만 학교에서의 나의 모습은 달랐다. 같은 학교를 다니고 있던 세 살 위 언니는 전교에서 이름이 날 정도로 예뻤고, 굵직한 학생 임원을 맡으며 학교의 대표 얼굴이었던 반면, 입퇴원을 반복하는 나는 초췌한 모습에 반에서 가장 키 작은 아이였고, 가끔 보는 친구들은 어색함이 느껴지기도 하였다. 그 무엇보다 내 이름이 아닌 누군가의 동생으로 불리고 비교되는 것이 어린 마음에 싫었고 상처가 되었다.

언니와 같아진다는 것은 불가능하다는 사실을 일찌감치

깨달은 나는 언니의 동생이 아닌 나로 살기 위해 전략을 짰다. 예쁜 언니의 동생이 되는 대신 공부 잘하는 내가 되기 위해 병실에서도 공부를 했고, 여성스러운 언니와 대비되기 위해 일부러 남자 교복을 입고 톰보이처럼 행동했다. 하지만 나에게 돌아오는 것은 "넌 어쩜 이렇게 언니와 다르니? 언니의 반만 닮아보렴"이라고 하는 주변의 반응이었다.

난 왜 아무리 열심히 해도 언니보다 못할까, 나도 밖에서 언니처럼 주목받고 사랑받고 싶은데 난 언제까지 언니의 동생으로 살아가야 하는 걸까. 가끔은 유명한 언니 덕에 덤으로 혜택도 받았지만 꽤 오랫동안, 어쩌면 지금까지도 난 언니같이 화려한 백조가 되고 싶었다.

## 왜 미운 오리 새끼의
## 마스크를 쓰고 있을까?

흙이라는 재료의 매력, 특히 인체의 형상을 만들고 인체작업을 통해 사람에 대한 이야기가 하고 싶었던 조광훈은 '아이들'을 소재로 작업을 한다. 아이들이 지니고 있는 친근함, 편안함도 분명 내포하고 있지만 앞으로의 성장 가능성에 대

〈Head〉, 2021, 도자 ⓒ조광훈

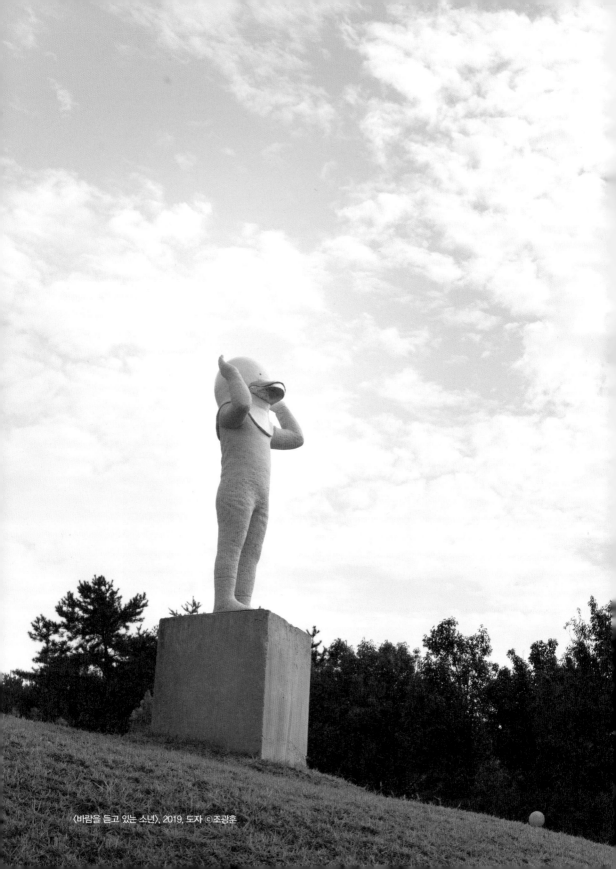

〈바람을 듣고 있는 소년〉, 2019, 도자 ⓒ조광훈

한 상징적 의미와 이미 '아이'를 경험했던 현재의 사람들의
공통적인 인간사를 풀어보고 싶었기 때문이다.

그는 어릴 때는 소중했으나 사회에 나와보니 달라져야만
했던 우리의 꿈과 욕망을 작품으로 표현한다. 미운 오리 새
끼라는 마스크를 통해 그 페르소나와 성격을 부여하여 우리
에 대한 이야기, 각자가 풀어놓은 개인의 이야기를 듣는다.

그렇다면 조광훈의 아이들은 왜 굳이 미운 오리 새끼의 마
스크를 쓰고 있는 것일까? 마스크 속 아이들은 어떤 표정을
짓고 있을까? 백조가 되길 꿈꾸는 미운 오리 새끼들의 마스
크 속 얼굴 표정은 아마 전부 다를 것이다. 그러나 그들에게
는 공통점도 있다.

어렸을 때 나는 언니의 그늘에서 벗어나지 못한 주눅 든
모습이었을 것이고, 10대 때는 모든 것이 불만인 사춘기 소
녀, 20대에는 학업에 허둥대는 모습, 30대에는 첫 사회생활
로 눈물 마를 날이 없었던 직장인의 모습이었을 것이다. 이
는 나만의 개인적인 이야기가 아니라 사회가 우리에게 요구
하는 공통적 기능을 수행할 수밖에 없는 우리의 이야기이다.
그리고 여느 날과 마찬가지로 우린 오늘도 미운 오리 새끼의
탈을 쓰고 세상 밖을 나서며 백조가 되길 꿈꾼다.

조광훈의 작품을 처음 마주했을 때 당혹감이 들었던 것이

사실이다. 난 우리가 미운 오리 새끼의 마스크를 쓰고 있는 것이 아니라 미운 오리 새끼임을 숨기고 백조의 마스크를 쓰고 있다고 생각했기 때문이다. 하지만 그의 작품들을 오랫동안 지켜보면서 깨달았다. 아직도 우리가 꿈꾸는 내면의 백조 형상이 매일 달라지기에, 어쩌면 이제는 내가 어떤 백조가 되고 싶은지를 망각하고 있다는 생각과 함께, 결국 우리의 보통의 모습은 모두 미운 오리 새끼의 마스크를 쓰고 있을지도 모른다고 말이다.

## 톡 하면 터질 듯한

사랑은 어렵다. 가지려 하면 멀어지고, 더 소유하려 하면 망가져버리고, 그렇다고 힘을 풀자니 날아가버리는 사랑은 연인뿐만 아니라 가족, 친구, 나아가 사회 조직 속 인간관계에서도 마찬가지이다.

보통의 존재로 살아가는 미운 오리 새끼인 우리의 인생에서 사랑은 현실이다. 그리고 그 모습을 조광훈 작가는 〈Easily Broken〉 시리즈를 통해 시각화한다. 당장이라도 터질 것 같은 하트를 미운 오리 새끼가 무표정하게 꼭 끌어안고 있는

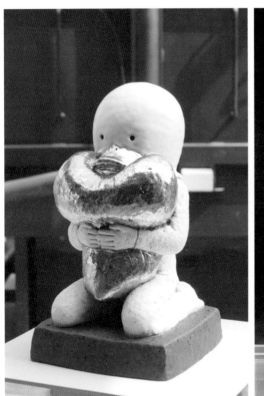 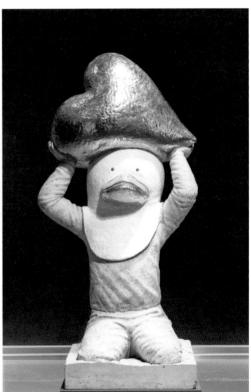

〈Easily Broken〉 시리즈 ⓒ조광훈

모습은, 언제 터질지 몰라 잔뜩 긴장한 채 하트 풍선을 안고 있는 듯하기도 하고, 사랑의 안락을 느끼는 듯 하트 쿠션을 안고 있는 것 같기도 하다. 어쩌면 동화 '미운 오리 새끼'에서 등장하는 대사처럼 "난 태어날 때부터 무슨 죄가 있다고 이렇게 못생긴 걸까? 이런 나라도 사랑해주는 누군가가 있기는 할까?"라며 의기소침하게 보이지 않는 사랑을 찾고 있는 것은 아닐까 상상도 된다.

하트를 머리에 지고 있는 미운 오리 새끼의 모습은 반대로 무거운 돌덩이 같은 사랑의 무게가 느껴진다. 사랑은 곧 책임이라는 것을 조광훈은 말하는 듯하다. 주변 지인들에게 "사랑은 무엇일까?"라는 질문을 던졌다. 그리고 하트를 끌어안은 작품, 머리에 지고 있는 모습, 업고 있는 모습을 보여주고 현재 자신이 하고 있는 사랑과 가장 닮은 작품을 알려 달라고 했다.

흥미롭게도 사랑에 대한 답과 선택한 작품은 결혼과 자녀 유무에 따라 정확히 구분되었다. 미혼인 지인들은 들뜬 목소리로 사랑은 따뜻하고 안락한 것이며 꼭 끌어안고 싶다 하였고, 결혼한 친구들은 자조 섞인 말투로 애정보다는 책임이라 하였다. 아이를 키우고 있거나 기다리고 있는 친구들은 기대와 한숨이 섞인 말투로 사랑은 앞으로 자신이 업고 가야 할

보호 대상이라 하였다. 물론 다른 답들도 있었다. 마흔이 넘은 딸과 아직도 함께 살고 있는 우리 엄마는 어디로 튈지 모르는 자식 때문에 소중히 안고 있으면서도 언제든 품 밖으로 나갈 듯한 미끌거리는 사랑이 느껴진다고 했다.

어떤 마스크를 쓰고 있든 우리는 같은 존재이고 경험의 축적량에 따라 사랑에 대한 다양한 관념을 가지고 있음을 엿볼 수 있었다. 하지만 내가 가장 주목한 부분은 이 모든 작품들이 도자이기에 거칠 수밖에 없는 과정이다. 어떤 작품이든 하트의 무게를 가늠할 수 없는 흙덩이를 안고, 지고, 업고 있는 미운 오리 새끼들이 뜨거운 가마를 거쳐 작품이 되어 우리를 만난다는 것이다. 사랑은 도자의 과정처럼 흙덩이로 본질에서 시작하였다가 점차 상대방과의 교류를 통해 하트의 형태를 거치고 뜨거운 가마와 같은 현실을 겪으며 비로소 사랑의 결정체로 완성되는 것은 아닐까. 그 사랑의 무게가 어떻든 말이다.

## 결국 우리는

　조직과 사회라는 커다란 호수 한가운데에서 원하는 뭍으로 가기 위해 열심히 발길질을 하는 우리, 미운 오리 새끼는 어느 순간 흐르는 물에 몸을 맡기면 여기저기 올라갔다 내려오면서 여러 경험을 하고, 먹고사는 데 지장이 없다고 느끼며 발길질을 멈춘 채 잔잔한 유영에 익숙해진다.

　삼불원三不願을 연상시키는 조광훈의 〈Blind, Deaf, Mute〉는 미운 오리 새끼의 마스크를 쓴 우리가 각각 눈, 귀, 입을 가리고 있는 모습이다. '보기도 싫고, 듣기도 싫으며, 말하기도 싫은, 원하지 아니하는 세 가지'가 삼불원의 본 뜻이지만 조광훈의 작품은 백조가 되려면 사회생활을 하면서 보고도 못 본 척, 들어도 못 들은 척, 말하고 싶어도 속으로 삼켜야 하는 동시대의 삼불원을 의미한다.

　하지만 어린이를 주인공으로 우리의 이야기를 전달하는 조광훈은 어린이들만의 천진난만함과 유머도 놓치지 않는다. 눈을 가려도 한쪽 손을 슬며시 떼어 몰래 보고 있기도 하고, 귀를 가린 듯 하지만 몰래 엿듣고 있다. 키 재기를 할 때면 까치발을 들어 조금이라도 커 보이려고 하는 모습이 지금 우리가 속한 사회와 타협하기 위해 소소한 꼼수를 부리고 있

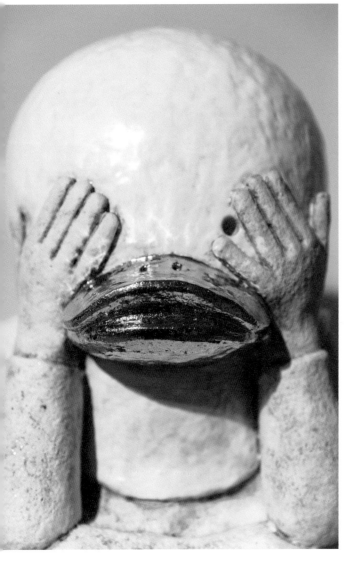

〈Blind〉, 2018, 도자 ⓒ조광훈

〈Deaf〉, 2019, 도자 ⓒ 조광훈

⟨Mute⟩, 2018, 도자 ⓒ조광훈

는 것 같아 괜스레 뜨끔한 마음이 들기도 하다.

결국 우리는 백조가 되길 꿈꾸는 미운 오리 새끼의 끝없는 단편을 매일 경험하는 존재가 아닐까. 사회가 원하는 것을 따르고, 복사하고, 반복하는. 마치 앵무새 부리와 같은 기능을 하며 '나는 다를 줄 알았는데', '나는 모든 것을 이룬 백조가 될 줄 알았는데' 하는 한탄과 함께 아직은 미운 오리 마스크를 쓸 수밖에 없는 현실의 존재라는 것이다. 그래서인지 조광훈의 성공과 아름다움을 상징하는 〈Swan〉(2019)은 백조의 가장 특징적인 머리와 날개를 제거하여 단면 처리함으로써 우리가 생각하는 '백조'에 대해 끊임없이 질문을 던진다.

클레이아크 김해미술관, 국립현대미술관, 구하우스 등에서 소장 및 전시하고 있는 떠오르는 국내 조각 아티스트인 조광훈의 작품은 정기적으로 준비하고 있는 그의 전시회에서 관람 및 구입할 수 있다. 백조가 될 줄 알았던 미운 오리 새끼의 시리즈인 만큼 무엇보다 마스크 너머로 자신의 모습이 투영되고 함께 성장하는 작품을 찾아 소장하길 추천한다.

# 금빛 유영을 하는 아이들

✳

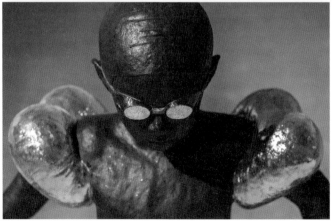

〈Swimming〉, 2018, 도자 ©조광훈

백조가 될 줄 알았던 미운 오리 새끼의 마스크를 쓴 주인공들은 우리 모두가 겪은 '아이'의 모습이다. 조광훈은 우리가 성장하는 과정에서 마주하는 사회적 경험과 백조의 모습을 꿈꾸는 모습을 그려냈다.

〈Swimming〉(2018) 시리즈는 우리가 현실에서 한 번쯤 마주했던, 우리를 백조의 꿈에서 멀어지게 만든 금수저 아이들을 나타낸다. 금방이라도 물속으로 다이빙을 할 것 같은 아이들에겐 든든한 수경과 보호장치가 있다. 심지어 금으로 된 보호장치이다. 물의 깊이를 가늠할 수 없지만 당찬 자세와 꽉 쥔 주먹이 두려움 없이 당장이라도 뛰어들 것만 같다. 마찬가지로 물의 깊이를 알 수 없지만 매우 안전해 보이는 여자아이는 튜브 안으로 손을 넣고 여유롭게 금빛 수경에 비친 금빛 하늘을 바라보고 있다. 튜브 밖으로 손을 휘저을 필요도 없이 유유히 백조처럼 인생을 유영하고 있을 것만 같다.

금으로 된 보호장치를 차고 뛰어든 물까지도 금빛일 이 아이들의 모습은 주위의 누군가를 떠올리게 하기도 하고, 나는 지금 어떤 보호장비를 차고 어떤 물에 뛰어들고 있는지 생각해보게 한다. 이 또한 우리가 사는 인생의 단편이고 현실임을, 조광훈은 관찰한 그대로 덤덤하게 이야기하는 것이다.

# 큐레이터 송한나의
# 그림 사는 이야기

초판 1쇄 발행  2024년 7월 1일

**지은이** 송한나
**펴낸이** 이명재·이수지

편집 김이슬 | 마케팅·제작 이명재 | 디자인 박영정

*Thanks to* 이수지

**펴낸곳** 바둑이 하우스
**출판등록** 제406-251002013000037호
**주소** 경기도 파주시 산남로 132번길 31, 1동 1호
**대표전화** 031-947-9196 **팩스** 031-948-9196
**전자우편** audwo8006@naver.com

ISBN 979-11-90557-37-5 (03600)